한국의 민화 V

(이야기·책거리·풀벌레 그림)

任斗彬 著

차례

지은이 : 임두빈(미술평론가 / 화가 / 단국대 교수)

동아일보 신춘문예 미술 평론 당선
개인전 2회(서울, 백송화랑)
한국최초 펜화 개인전 '열려진 풍경'(1990)
범생명적 초월주의 주창, 창립전 개최(1990)
미술교양지 ≪선미술≫ 주간(1989)
미술전문지 ≪월간 미술광장≫ 주간(1994~1995)
중앙미술대전 심사위원 및 다수 공모전 심사위원
국내외 총 110여 회 초청강연
(미술관, 대학교, 연구소, 학회)
홍익대학교, 숙명여대, 성신여대, 상명여대, 경희대, 수원대, 경기대, 군산대, 경원대 강사
단국대학교 예술대학 교수
한국미학미술사 연구소 소장
단국대학교 대중문화예술대학원 문화관리학과 교수

저서
≪한국미술사 101장면≫, ≪서양미술사 이야기≫, ≪원시미술의 세계≫, ≪세계관으로서의 미술론≫, ≪고흐보다 수중한 우리 미술가 33≫ 외 총 14권의 저서가 있음.

그림 99점 수록

그림 해설

이야기 그림

□ 삼고초려 그림 ················ 7
□ 태공망 그림 ················ 21
□ 백동자 그림 ················ 21

책거리 그림

□ 책거리 그림의 구성 ············ 25
□ 책거리 그림의 색채 효과 ······ 25
□ 자유분방한 다시점 ············ 26
□ 책거리 그림의 현대적 조형 ···· 42

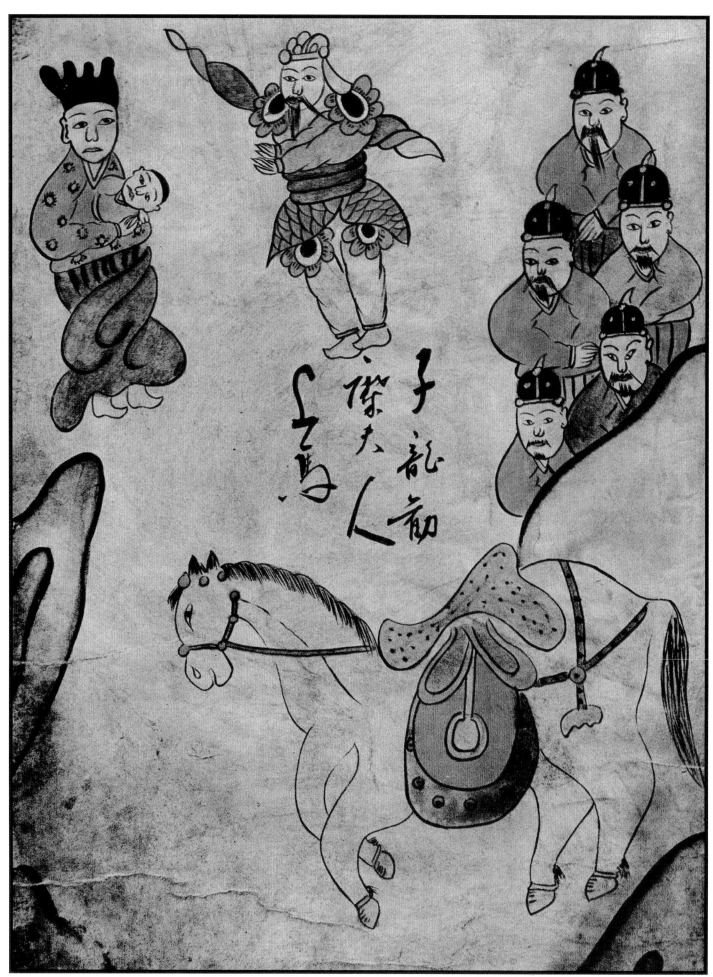

子龍飆

傑夫人

그림 4-1 · 그림 205 부분 그림

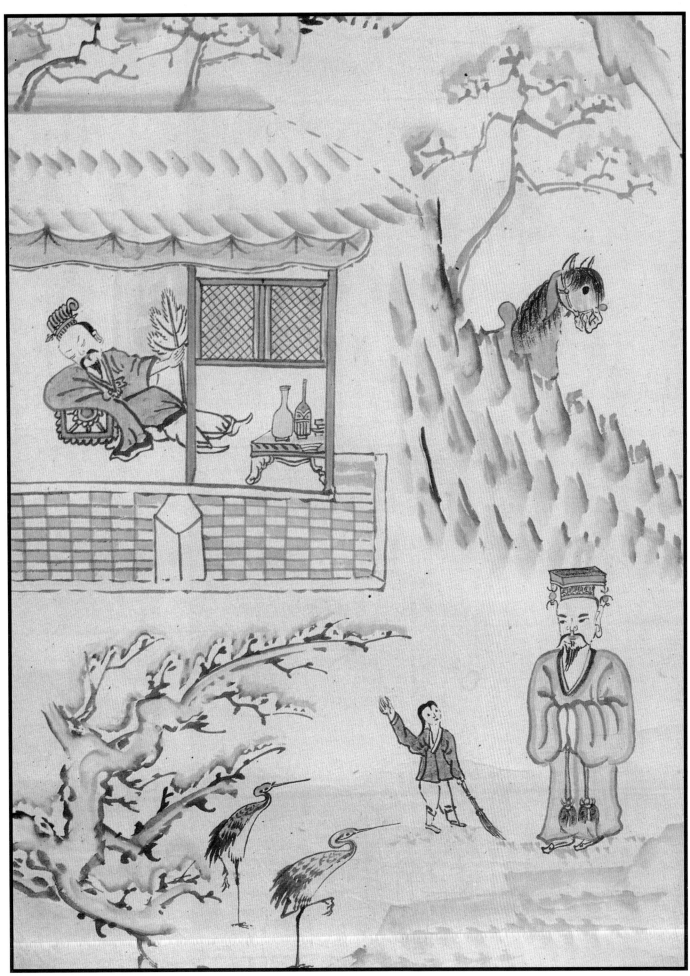

그림 4-2·그림 4-3의 부분 그림

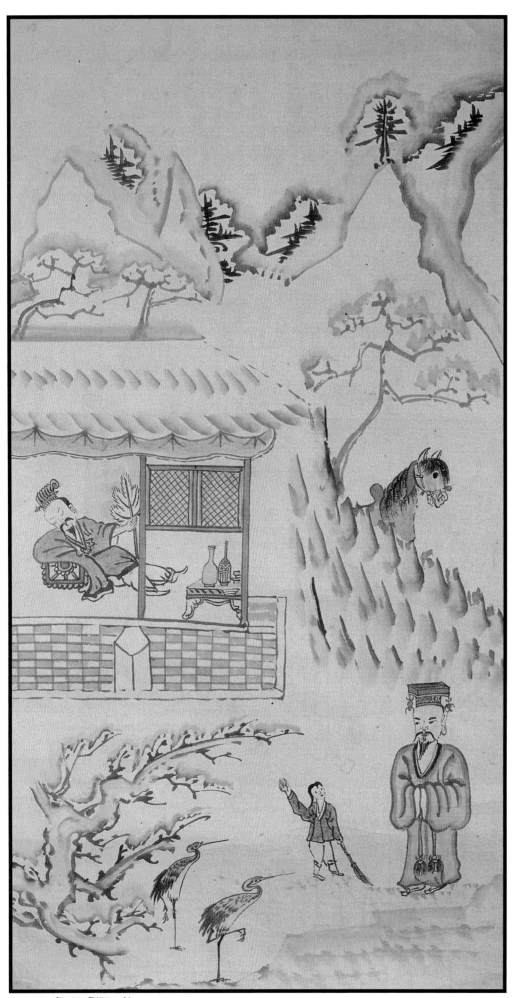

그림 4-3 · 삼고초려 그림 61×30cm
서울 개인 소장

□ 이야기 그림

이야기 그림은 오랜 세월을 거쳐 내려오면서 많은 사람들에게 즐겨 얘기되었던 옛 소설이나 전설 등을 그린 그림이다. 여기에는 주로 삼국지의 내용이나 춘향전, 구운몽 등이 자주 그려진다.

· 삼고초려 그림

<그림 4-5>는 삼국지(三國志)에 나오는 한 장면이다.

삼고초려(三顧草廬)의 내용을 그린 것인데, 유현덕이 관운장과 장익덕을 데리고 제갈공명을 만나러 갔던 유명한 사건을 그린 것으로 두 번을 찾아갔으나 만나지 못했다가 세 번째의 방문에서야 비로소 제갈공명을 만나보게 되었던 사실을 그린 그림이다. 이 그림에서도 제갈공명의 높은 지혜를 사모하여 그의 가르침을 받고자 염원했던 유현덕의 심정이 잘 나타나 있다. 그림에 그려진 내용은 유현덕이 세 번째 찾아간 장면이다. 유현덕이 제갈공명의 초려에 찾아가 선동(仙童)에게 안에 계시냐고 묻자 동자가 공명 선생이 낮잠을 자고 있다고 했다. 유현덕은 두 손을 마주잡고 뜰아래 서서 선생의 낮잠이 깨기를 오랫동안 기다렸다. 그 때 뜰에서 기다리고 있던 장익덕(장비)이 화를 내며 소란을 피우려하자 옆에 있던 관운장이 만류한다. 이들의 소란에 유현덕이 돌아보며 조용히 타이른다.

이 그림에 나오는 화면 중앙에서 왼쪽에 서 있는 사람이 바로 유현덕이다.

유현덕이 돌아보며 조용히 관운장과 장비를 타이르고 있다. 유현덕의 옆에 있는 길게 세 갈래 수염이 난 사람이 관운장이고 관운장의 옆에 있는 자가 장비이다. 이 장면은 소란을 피우려 하는 장비의 입을 관운장이 손으로 막고 있는 모습이다.

유현덕과 관운장, 장비 이 세 사람의 성격묘사가 재미있게 그려져 있다. 특히 장비와 관운장의 움직임에서 해학미가 느껴진다. 화면 윗부분에 등장하고 있는 사물들은 제갈공명의 거처를 상징적으로 드러내고 있다. 나무 위를 나는 학 한 마리에서 제갈공명의 세속을 초월한 선비정신을 암시해 주고 있으며 더욱 절묘하게 느껴지는 표현은 초려에 있는 제갈공명의 묘사에 부채를 든 팔만 그려놓은 점이다.

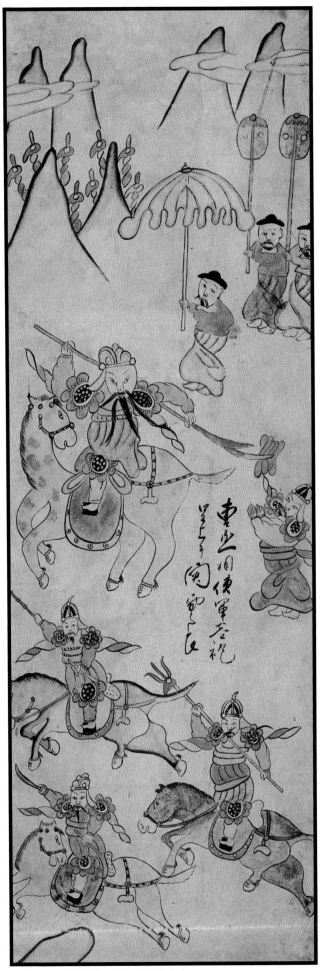

그림 4-4 · 삼국지 그림 6폭 중의 1

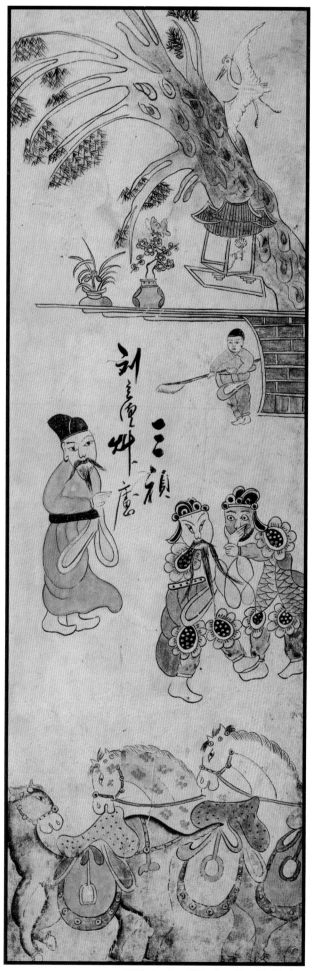

그림 4-5 · 삼국지 그림 6폭 중의 2

≪그림 4-5의 구도 분석≫

그렇게 표현함으로써 제갈공명의 존재가 더욱 신비롭게 드러나고 있는 것이다.

<그림 4-3>도 삼고초려(三顧草廬)를 그린 것이다. 이 그림은 <그림 4-5>에 비해 좀더 현실적이다. 눈이 쌓인 추운날씨가 표현되어 있는 점도 그렇고, 구도 전체에서 현실 공간감이 느껴지고 있다. 그런데 사건 표현의 생동성에 있어서는 <그림 4-5>가 훨씬 우수한 감각을 보이고 있다.

<그림 4-3>은 제갈공명에 대한 표현이 너무 직설적이라 제갈공명이란 존재의 인격적인 깊이와 폭이 오히려 잘 전달되지 않고 있지만, <그림 4-5>는 그 절묘한 암시적인 표현으로 인해서 훨씬 실감나게 제갈공명의 존재성이 부각되고 있는 것이다. 그리고 <그림 4-3>은 장면 묘사에 활기가 느껴지지 않고 있으나, 그에 비해 <그림 4-5>는 사건의 생동감이 있다.

특히 장비를 보라. 얼굴과 몸이 따로따로 떨어져서 표현되어 있다. 참 이상한 표현이지만, 우리가 현대의 '마르크 샤갈'이나 '피카소'의 그림을 생각해 본다면 얼굴과 몸을 자유분방하게 떼어서 그린 것이 그렇게 이상하게만 생각되지는 않을 것이다. 샤갈의 그림에 보면 얼굴과 몸을 따로따로 떼어서 그

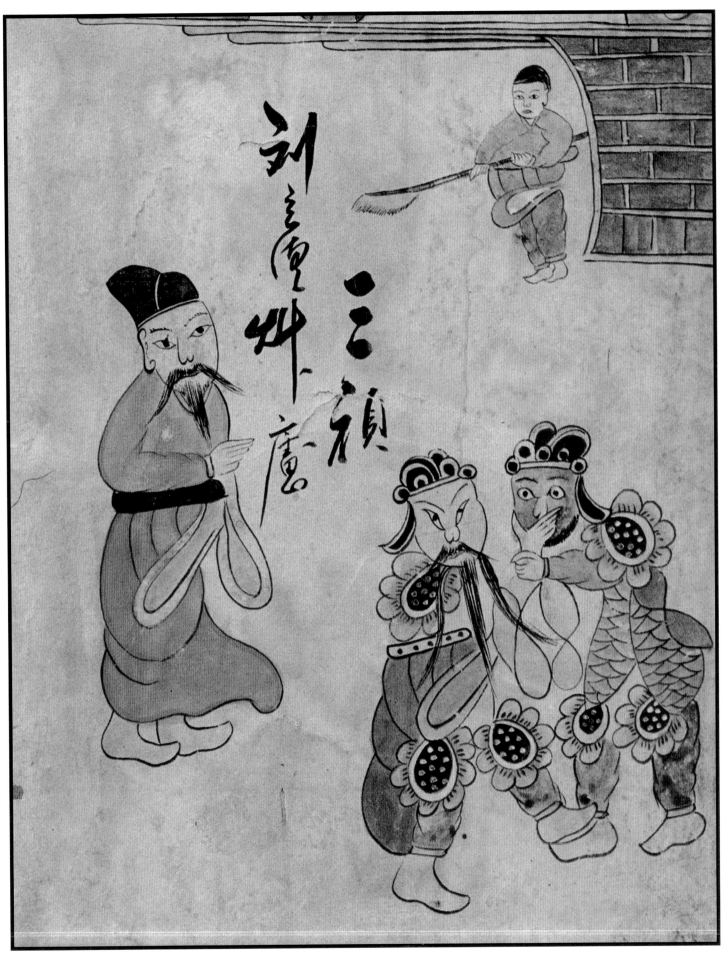

그림 4-6·그림 4-5의 부분 그림

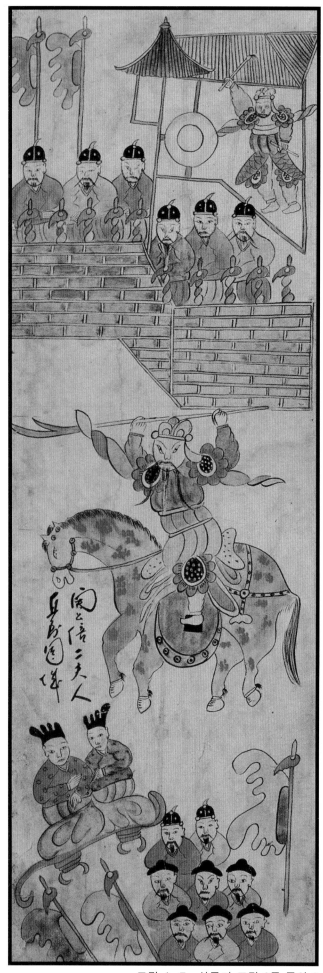

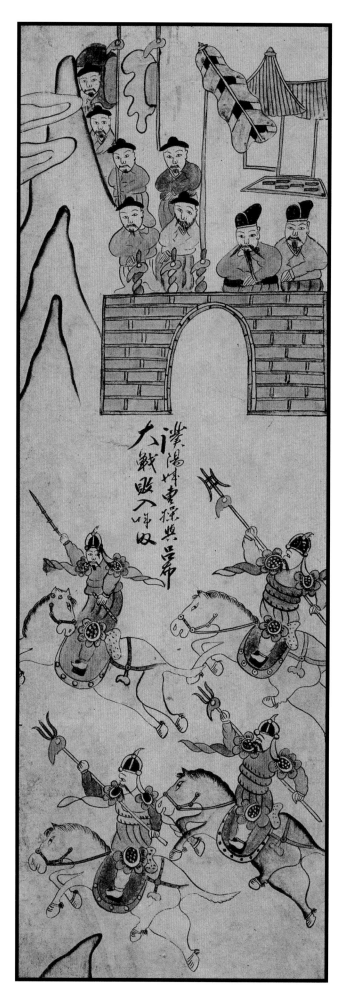

그림 4-7 · 삼국지 그림 6폭 중의 3

그림 4-8 · 삼국지 그림 6폭 중의 4

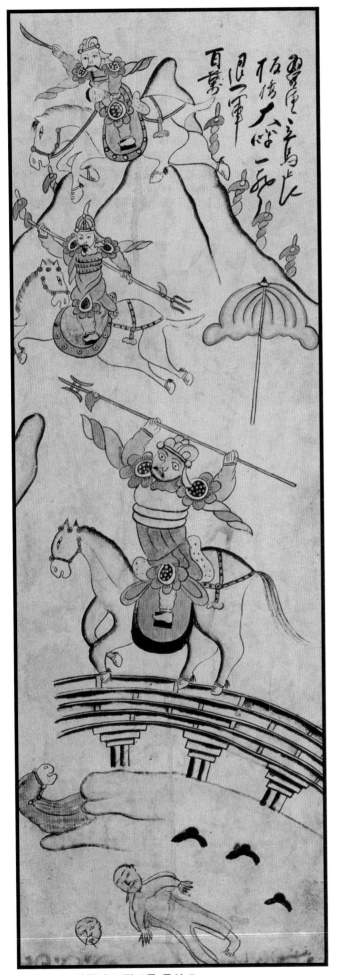

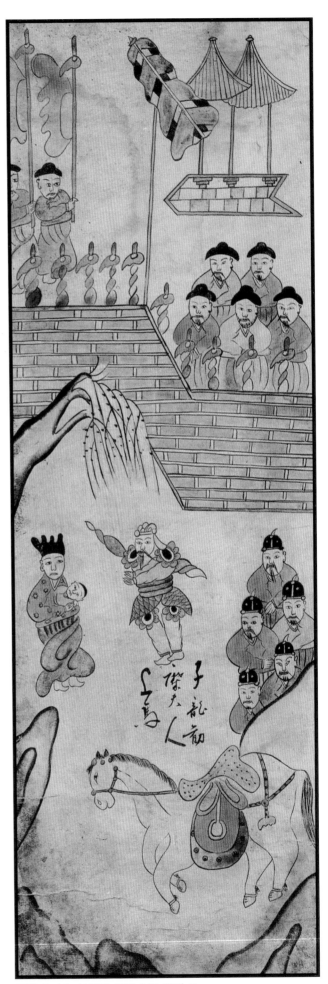

그림 4-9·삼국지 그림 6폭 중의 5

그림 4-10·삼국지 그림 6폭 중의 6

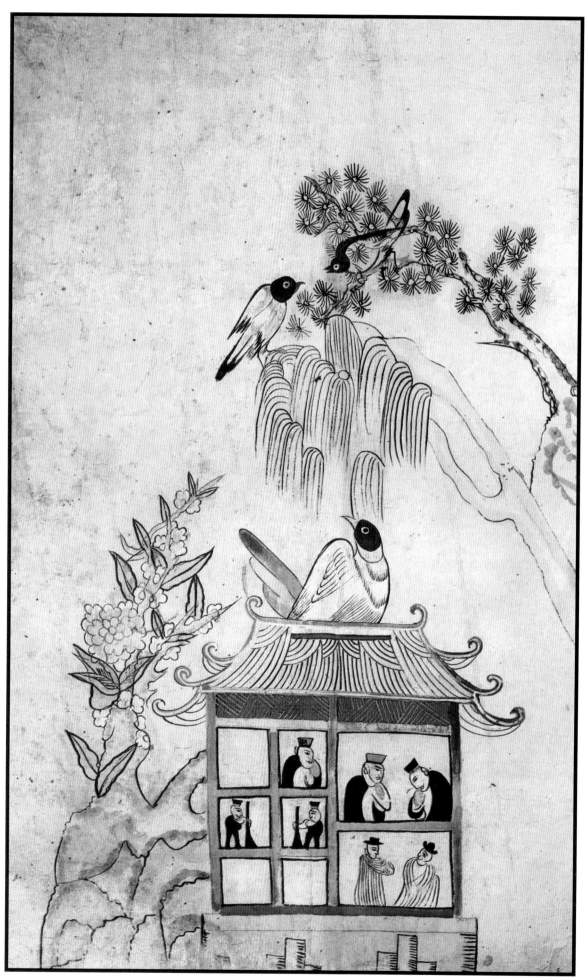

그림 4-11 · 까치 그림 65×42cm 서울 개인 소장

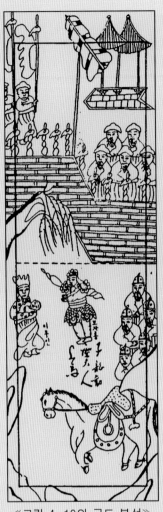

《그림 4-10의 구도 분석》

린 그림을 어렵지 않게 발견 할 수가 있다.

　우리의 민화를 그린 무명의 서민 화가들도 전통적인 기법에 구애됨이 없이 자유롭게 자신의 화필을 움직였던 것이다. 그래서 우리는 수많은 민화들 속에서 몬드리안적인 화풍이나 입체파적인 화풍, 표현주의적인 화풍, 초현실주의적인 화풍 등 현대미술에서 실험되고 전개되었던 많은 경향을 앞서 발견할 수가 있는 것이다.

　<그림 4-10>도 삼국지에 나오는 한 사건을 그린 것이다. 대부분 이야기 그림을 보면 주인공이 크게 그려지기 마련인데, 이 그림에선 예상보다 작게 그려져 있다. <그림 4-9>의 장비나 <그림 4-4>와, <그림 4-7>에 그린 관운장은 화면에서 가장 크게 그려져 있지 않은가? 원근법에 의거한 거리감에 따르는 사물 상호간의 크기 조절 따위는 전혀 염두에 없는 것이다.

　<그림 4-10>의 내용은 다음과 같다. 조자룡이 적진에서 부상당한 몸으로 아들을 안고 헤매는 미부인을 구출하고자 적진에 뚫고 들어가 미부인을 만난 장면을 그린 그림이다. 조자룡이 미부인에게 말에 탈 것을 권유하자 미부인이 사양하며 아들 아두만을 조자룡에게 넘긴 채 자신은 우물에 몸을 던져 죽음을 택했던 삼국지의 한 사건이다.

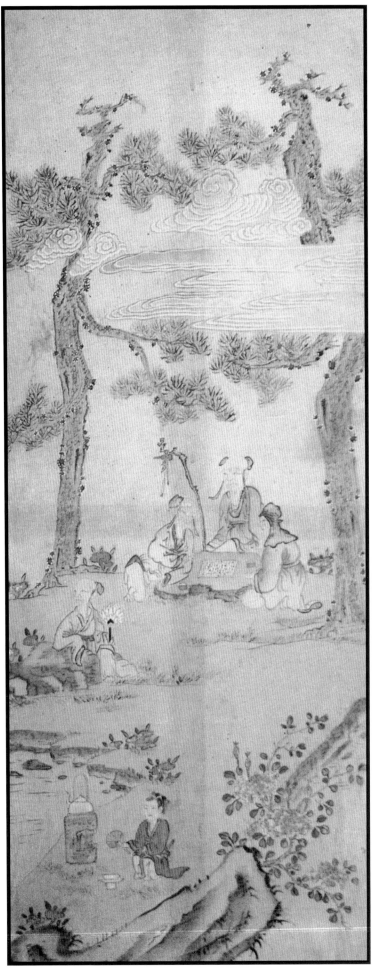

그림 4-12·신선 그림 125×38cm 서울 개인 소장

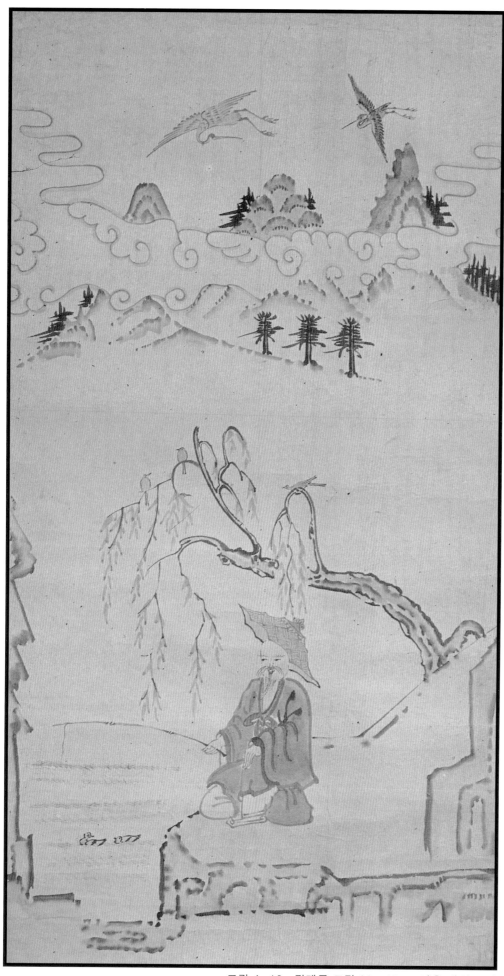

그림 4-13 · 강태공 그림 92×42cm 서울 개인 소장

·태공망 그림

　<그림 4-13>은 태공망(太公望)을 그린 것이다. 흔히 강태공으로 알려져 있는 그는 중국 주(周)나라 초기의 정치가며 공신이었다. 본명은 강상(姜尙)이라고 하는데 그의 조상이 여(呂)나라에 봉해졌기 때문에 여상(呂尙)이라고 불리기도 했다.

　일설에 의하면 동해에 사는 가난한 사람으로서 강에서 낚시질을 하다가 주(周)나라의 문왕(文王)을 만나 그의 스승이 되었다고 한다. 태공망에 대한 얘기는 전설이 많아 그 사실성을 확신하기가 어렵지만 문왕(文王)의 초빙으로 그의 스승이 되었던 것은 사실이다.

　민바늘 낚시는 태공망에 얽힌 유명한 일화이다. 이 <그림 4-13>도 태공망의 민바늘 낚시를 그린 민화이다. 하늘에 학 두 마리가 날고 있고 강가에 수양버들이 운치있게 나뭇가지를 드리우고 있다. 강에는 오리 두 마리가 떠있는 데 태공망은 민바늘 낚시를 드리우고 명상에 빠져들고 있다. <그림 4-14>도 태공망의 낚시하는 모습을 그린 그림이다. 근심이 조금도 없는 온화한 얼굴에 부드러운 미소를 지으며 명상하고 있는 모습이다. 태공망의 뒤에 책들이 놓여 있어 높은 지적(知的) 식견을 암시하고 있다. 그 책들은 태공망이 지은 육도(六韜)를 뜻하는 것일지도 모른다. 두 그림 모두 신선세계와도 같은 분위기를 풍기고 있다.

　<그림 4-12>야말로 전형적인 신선 그림이다. 소나무에 운치있는 구름이 낮게 흐르고 그 아래에서 바둑을 두거나 먼 곳을 응시하며 명상에 잠긴 신선들을 그리고 있다. 군데군데 핀 불로초의 붉은 색이화면에 생기를 주고 있으며 동자가 찻주전자에 물을 데우기 위해 화로에 부채질을 하고 있는 모습이 더욱 평화롭고 한가하게 느껴진다. 이와 같은 신선 그림은 도가사상의 영향이 강하게 배어있는 그림이라고 말할 수 있다. 속세를 떠나 자연에 귀의해서 근심 걱정없이 살고자 꿈꾸었던 선조들의 생각이 반영된 그림인 것이다. <그림 4-16>은 일종의 풍속화로서 달밤에 뱃놀이하는 정경을 그린 민화이다. 넉넉한 신묘에 신낙한 처리, 추관성이 강한 사물묘사는 때론 현대적이기까지 하다.

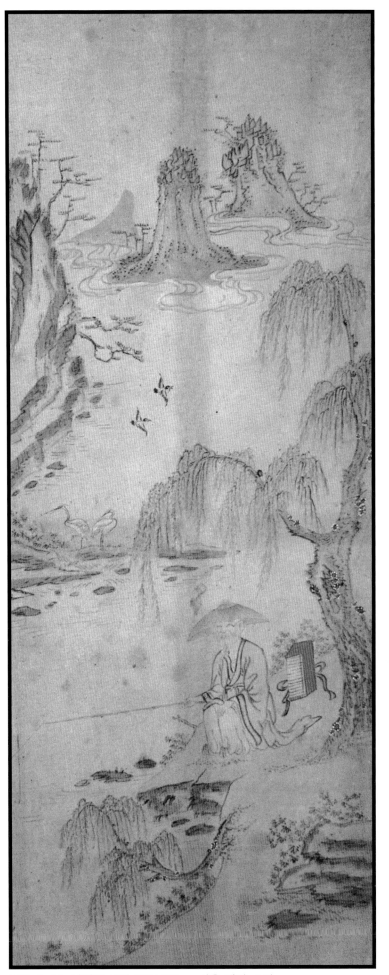

그림 4-14·강태공 그림 125×38cm 서울 개인 소장

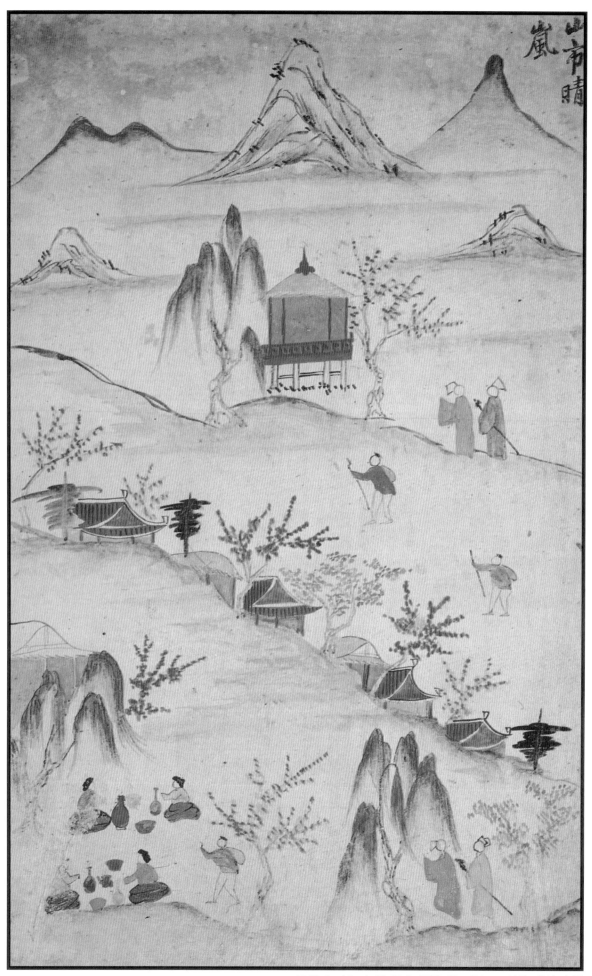

그림 4-15 · 놀이 풍속 그림 90×54cm 서울 개인 소장

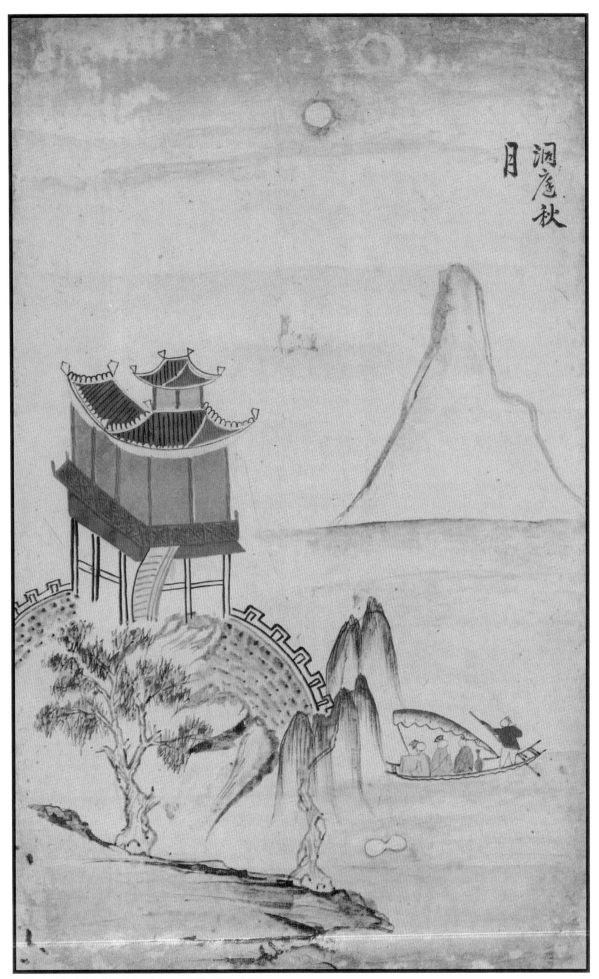

洞庭秋月

그림 4-16 · 동정추월 90×54cm 서울 개인 소장

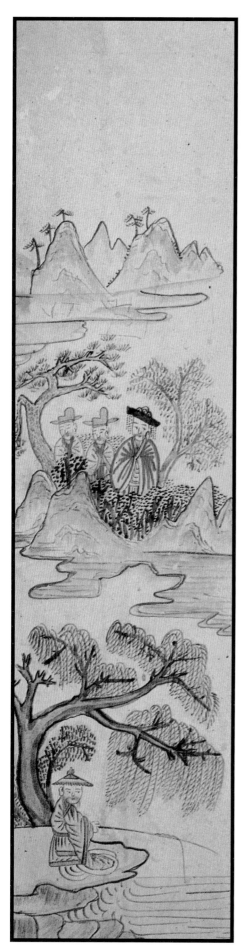

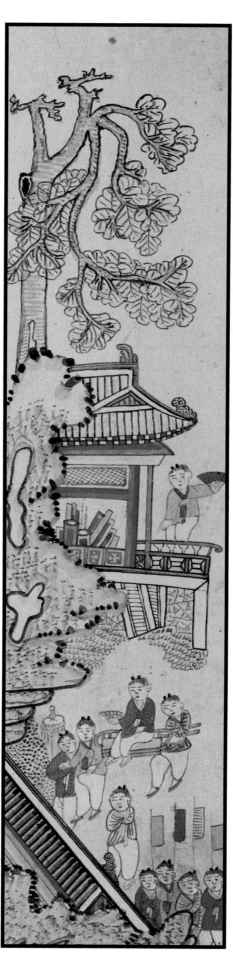

그림 4-17 · 10폭 병풍 백동자 그림 중 1
115×28cm 서울 개인 소장

그림 4-18 · 10폭 병풍 백동자 그림 중 2

그림 4-19 · 10폭 병풍 백동자 그림 중 3

그림 4-20·10쪽 병풍 백동자 그림 중 4

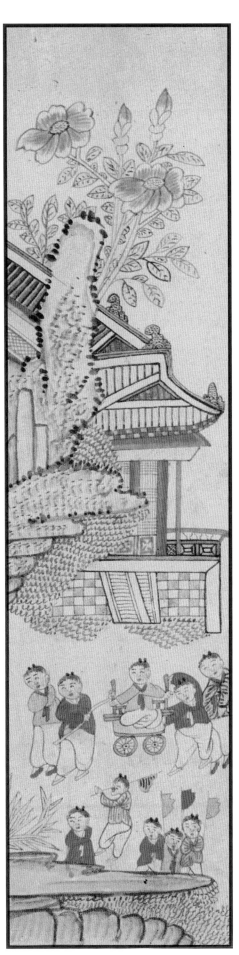

그림 4-21·10폭 병풍 백동자 그림 중 5

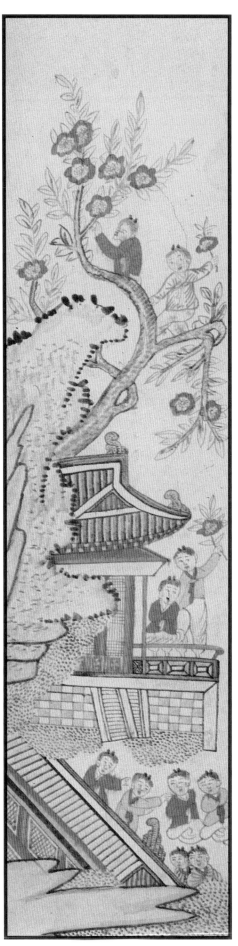

그림 4-22·10폭 병풍 백동자 그림 중 6

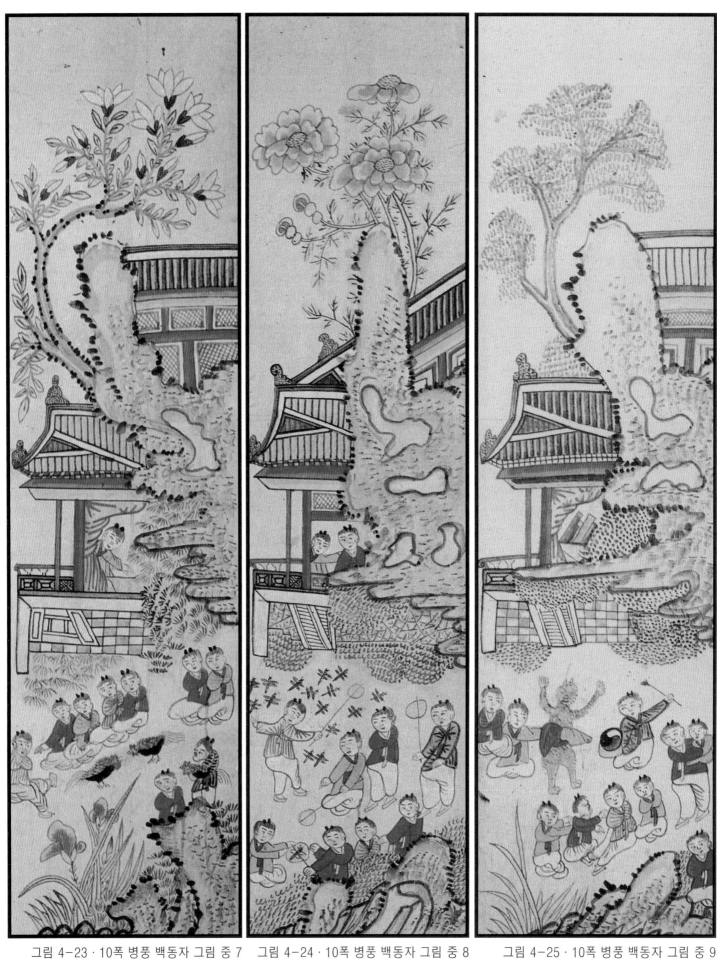

그림 4-23 · 10폭 병풍 백동자 그림 중 7 그림 4-24 · 10폭 병풍 백동자 그림 중 8 그림 4-25 · 10폭 병풍 백동자 그림 중 9

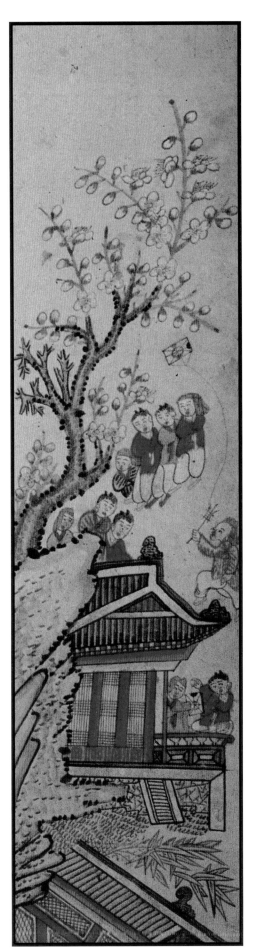

그림 4-26·10폭 병풍 백동자 그림 숭 10

·백동자 그림

<그림 4-17에서 4-26>까지는10폭 병풍의 백동자 그림이다. 아들 많이 낳길 소원했던 민중의 염원이 반영된 그림으 로서 화면에서 보듯이 많은 어린이들을 여러 가지 놀이를 하는 모습으로 그리고 있다. 그 놀이는 대개 큰 인물이 되기를 바라는 뜻을 담고 있다.

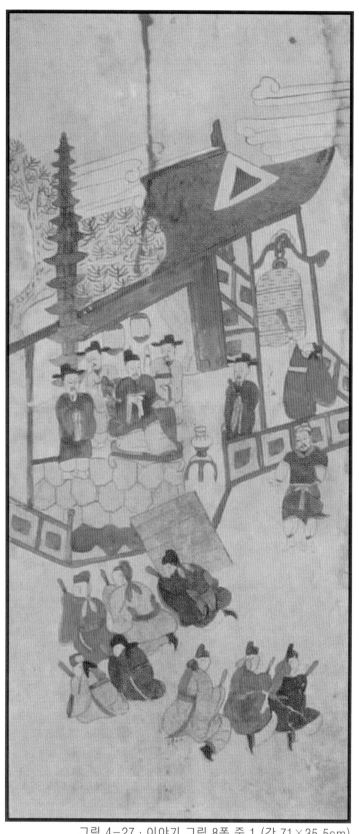

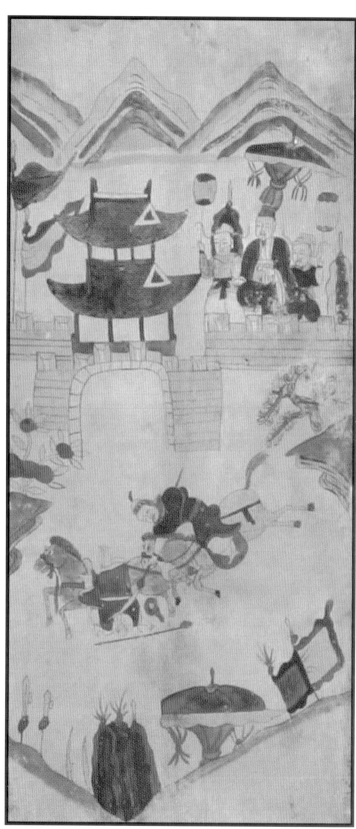

그림 4-27 · 이야기 그림 8폭 중 1 (각 71×35.5cm)
예쁘리민속박물관 소장

그림 4-28 · 이야기 그림 8폭 중 2

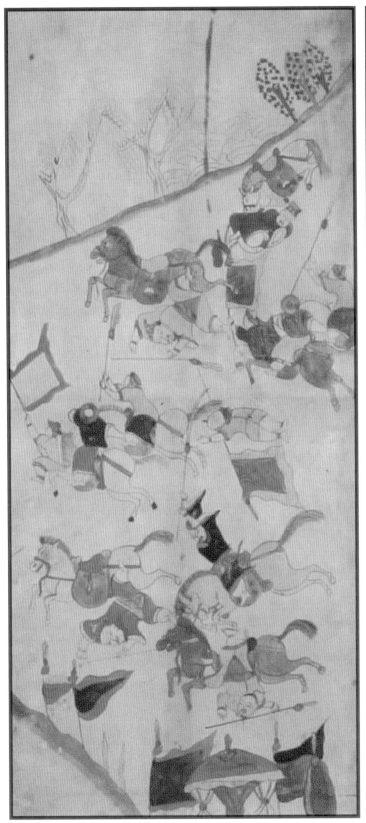

그림 4-29·이야기 그림 8폭 중 3

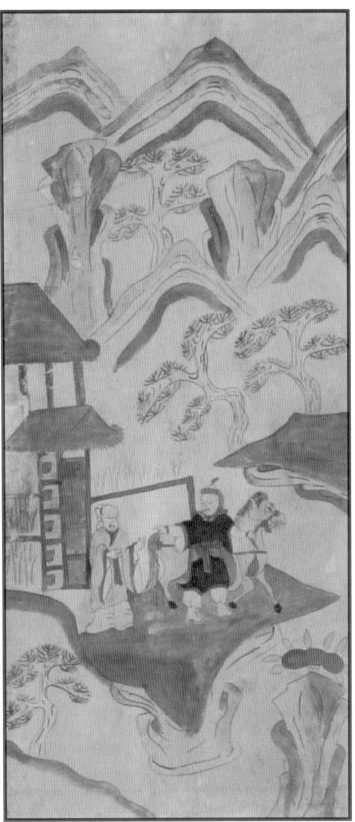

그림 4-30·이야기 그림 8폭 중 4

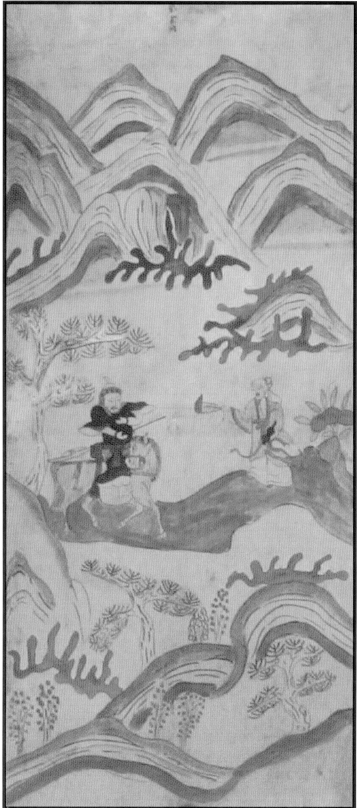

그림 4-31 · 이야기 그림 8폭 중 5

그림 4-32 · 책거리 그림 8폭 중 6

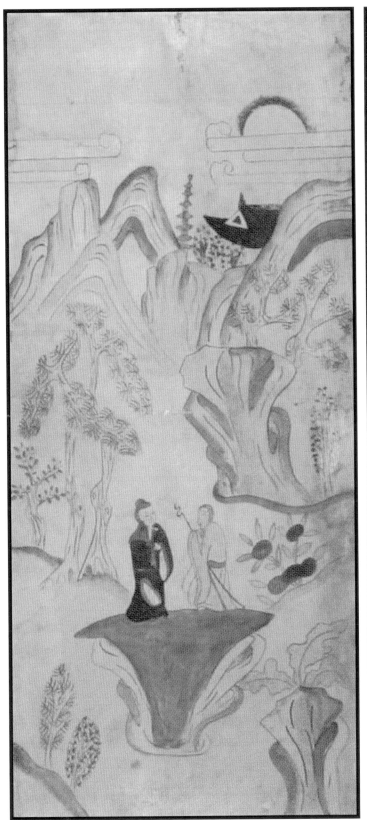

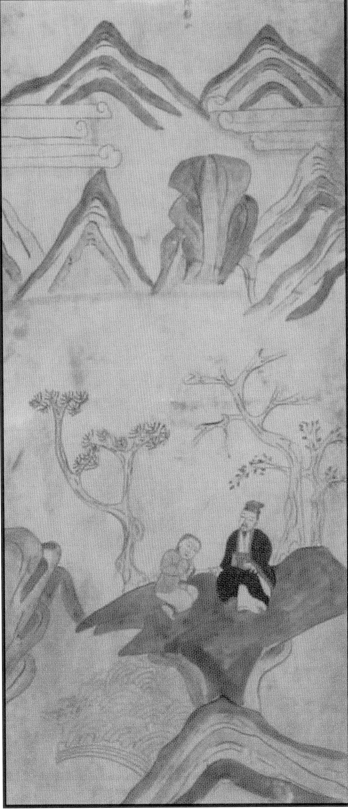

그림 4-33·이야기 그림 8폭 중 7 그림 4-34·이야기 그림 8폭 중 8

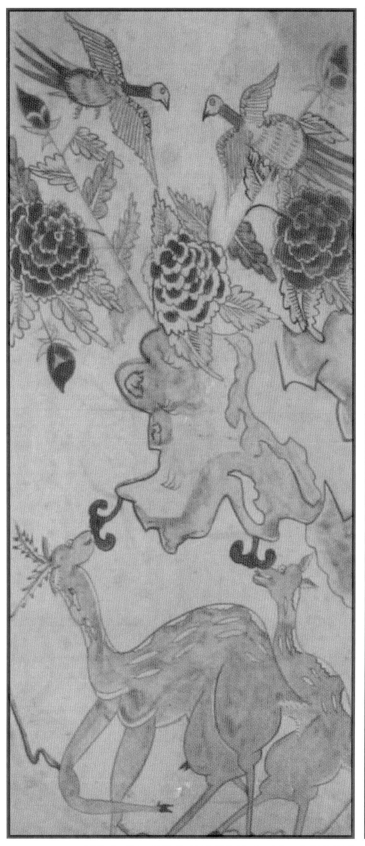

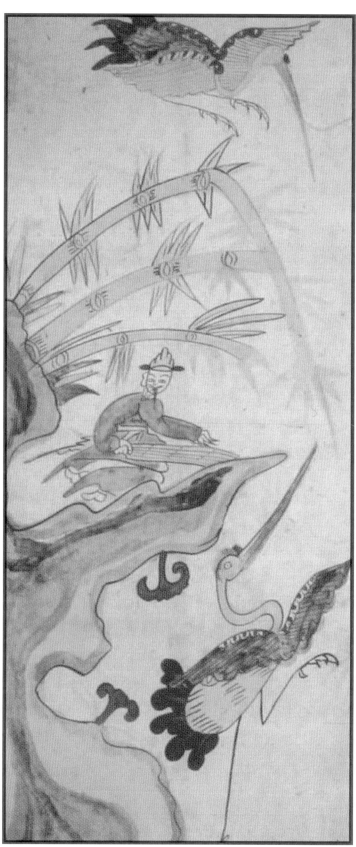

그림 4-35 · 구운몽 그림 (각 71.5×32cm) 8폭 중 1
예쁘리민속박물관 소장

그림 4-36 · 구운몽 그림 8폭 중 2

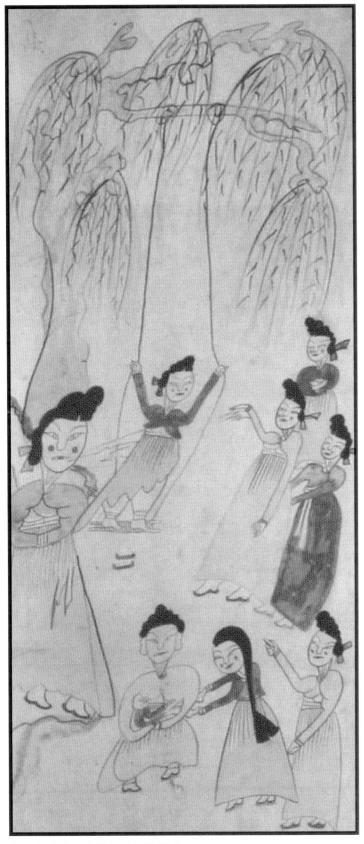

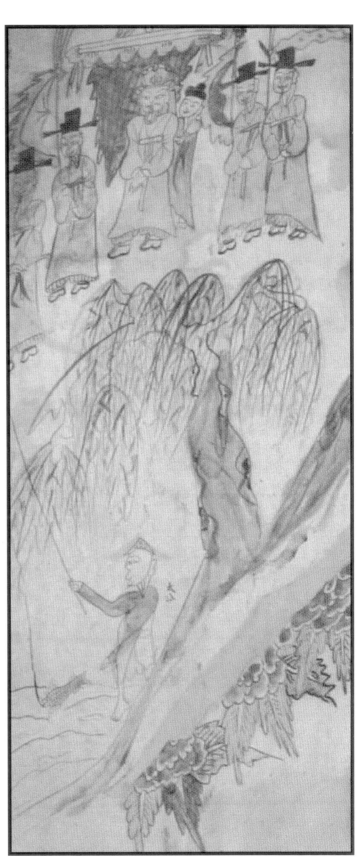

그림 4-37·구운몽 그림 8폭 중 3

그림 4-38·구운몽 그림 8폭 중 4

그림 4-39 · 구운몽 그림 8폭 중 5

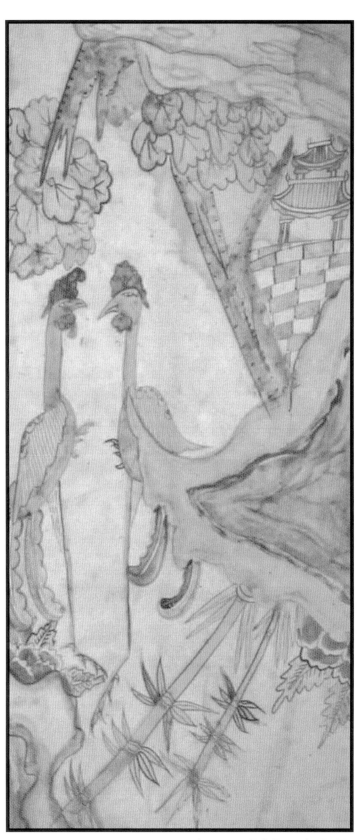

그림 4-40 · 구운몽 그림 8폭 중6

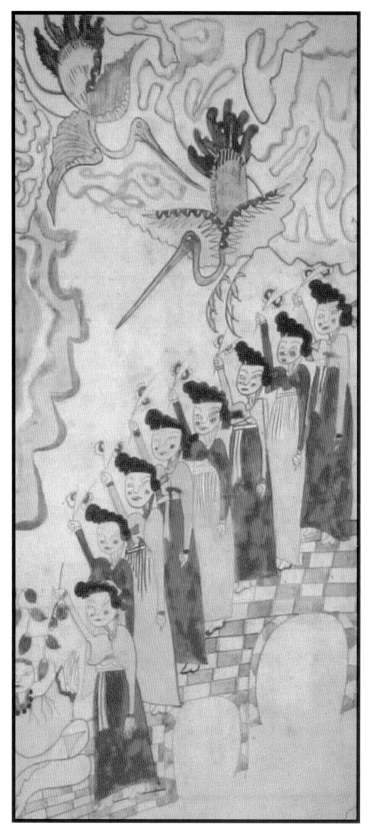

그림 4-41·구운몽 그림 8폭 중 7

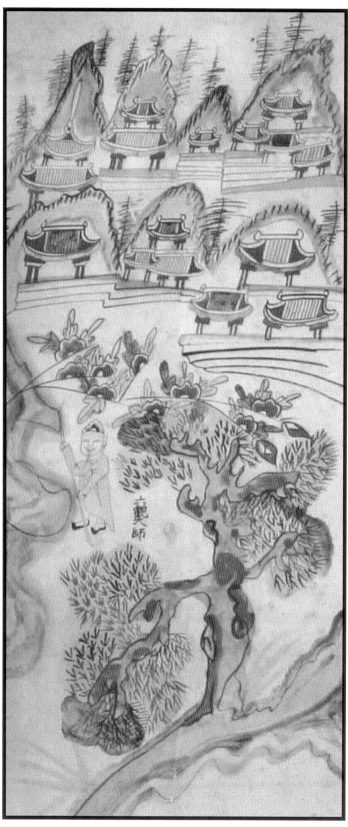

그림 4-42·구운몽 그림 8폭 중 8

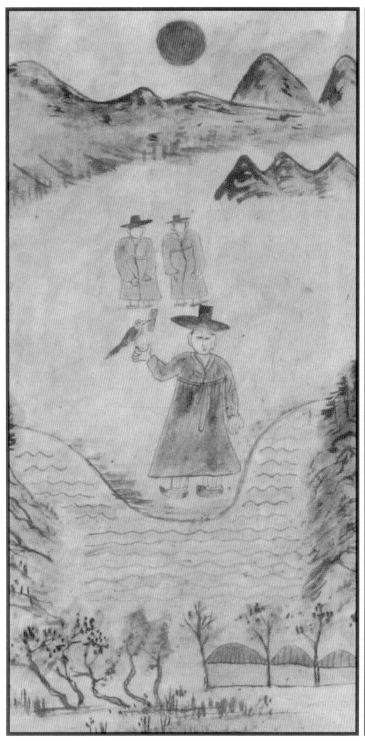

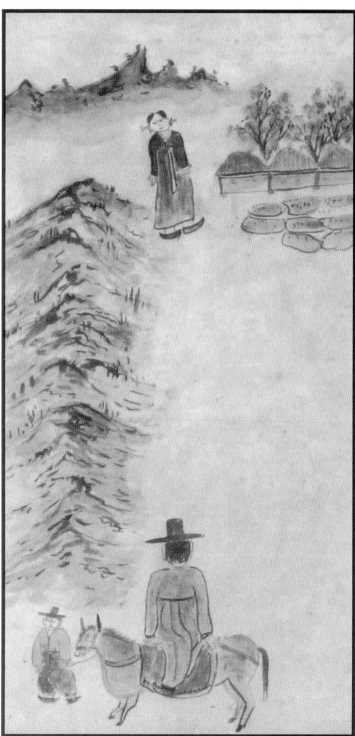

그림 4-43 · 이야기 그림 (각 50.5×26cm) 8폭 중 1
예뿌리민속박물관 소장

그림 4-44 · 이야기 그림 8폭 중2

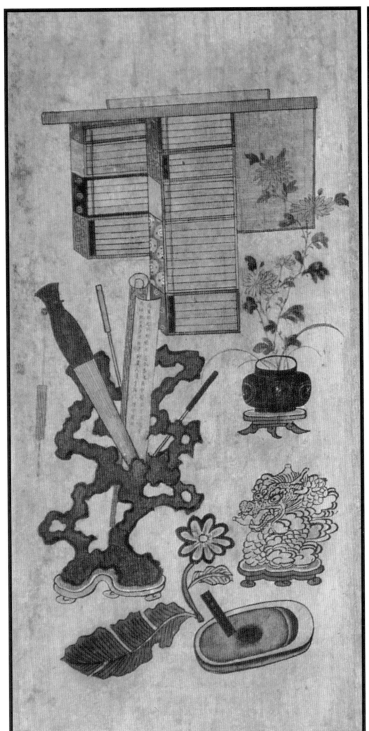

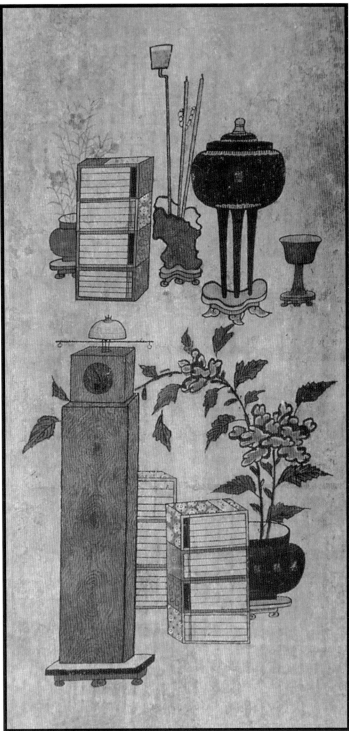

그림 4-45·책거리 그림 8폭 중 1 72×31cm 그림 4-46·책거리 그림 8폭 중 2 72×31cm

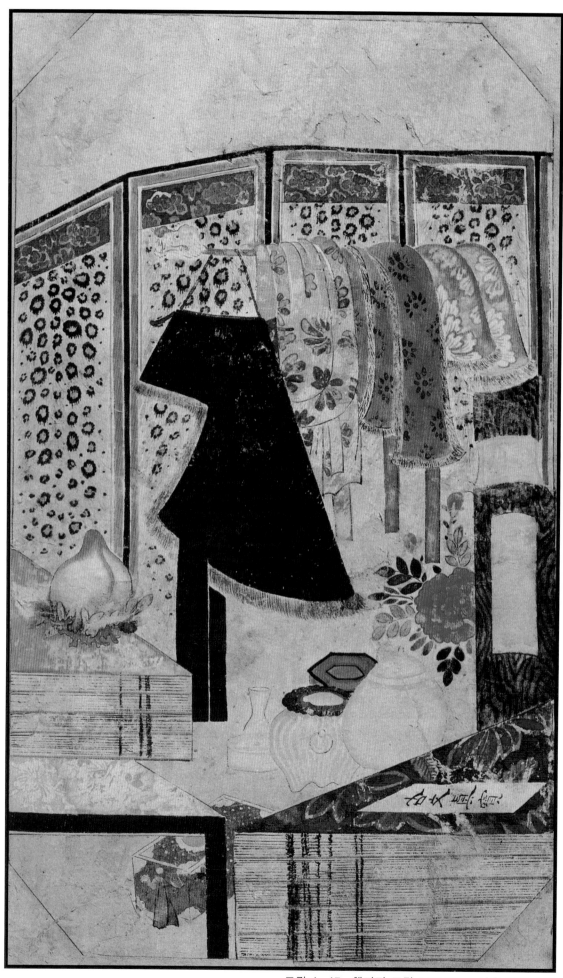

그림 4-47 · 책거리 그림 63×42cm 서울 개인 소장

□ 책거리 그림

책거리 그림은 학문을 숭상했던 우리 겨레의 생각이 낳은 독특한 민화이다. 여기에는 많은 책들과 붓이나 어의, 종이, 벼루, 또는 꽃과 과일, 악기 종류와 안경 및 새와 토끼 등이 책과 함께 그려진다.

민화 중에서도 책거리 그림은 그 독특한 조형성으로 인해서 매우 가치 있게 여겨지고 있다.

·책거리 그림의 구성

첫째, 책거리 그림은 화면 전체의 구성적 측면이 매우 현대적이다. 화면에 등장하는 물상(物像)들은 각기 그 고유의 장소성과 현실성에서 어느 정도 거리를 두고 떨어져 나와 화면 속의 구조적 조형미를 연출하기 위한 기능적 요소의 하나로 화하는 것이다. 책거리 그림이 마치 현대의 입체파 회화와 유사한 분위기를 풍기고 있는 이유 중에 하나가 바로 이 점에 기인한다. 입체파 회화에서도 화면에 등장하는 각 사물들이 그 고유의 존재성에서 떨어져 나와 새롭게 화면을 구성하는 순수조형의 구조적 요소로 화하는 것을 우리는 볼 수가 있다.

·책거리 그림과 색채 효과

둘째, 책거리 그림에서의 색채는 대부분 원색적이다. 사물이 지닌 고유한 색채보다 훨씬 강하고 밝은 색이 각 사물의 형태 속에 칠해지고 있는 것이다. 색채추상화적 요소를 책거리 그림에서 발견하고 있는 것도 그 점에 기인한다.

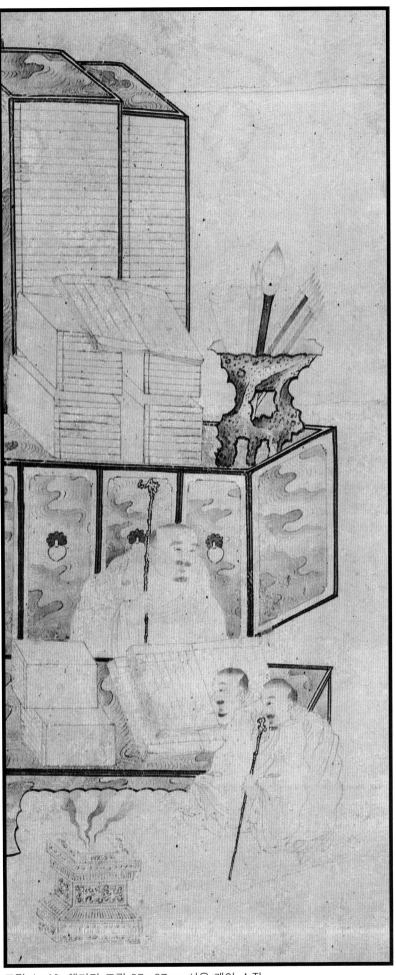

그림 4-48·책거리 그림 97×37cm 서울 개인 소장

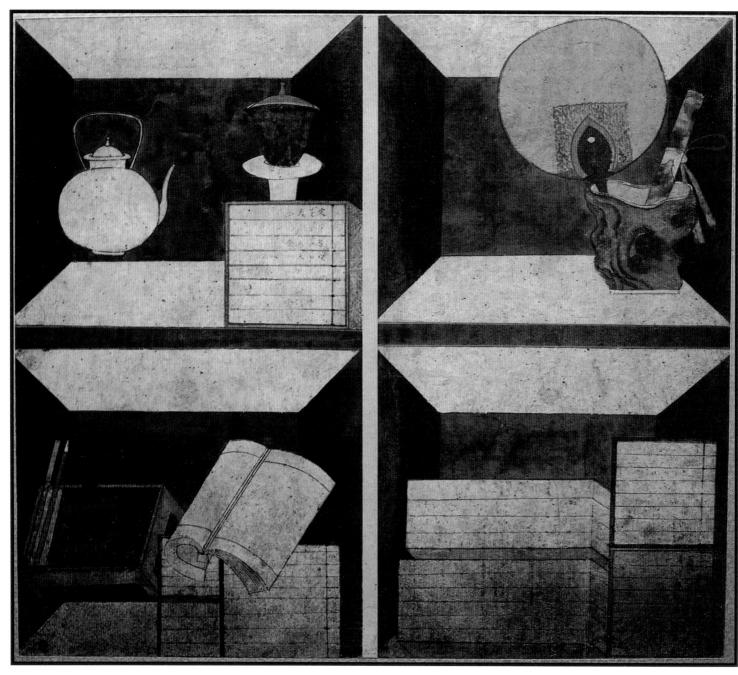

그림 4-49 · 쌍폭 책거리 그림 42×55cm 서울 개인 소장

·자유분방한 다시점

셋째, 특정한 시점에 얽매이지 않는 자유로운 시점(視點)의 이동 현상를 보이고 있다. 즉 다시점(多視點) 현상을 발견하게 된다. 책거리 그림의 다시점은 넓게 보면 정통회화에서 볼 수 있는 다시점을 포함하고 있는 것이다. 그런데 민화는 정통회화보다도 더욱 자유분방한 다시점 현상을 보여주고 있다. 이렇게 다시점의 특징을 보이고 있는 근본원인은 무엇일까? 우리와 다른 서구문화권의 회화는 르네상스 이래 일시점(一視點) 원리를 최고의 시점원리로 존중해 왔다. 그들 문화권의 뛰어난 회화는 일시점에 의거한 대상 파악을 기본으로 하는 논리적 시형식

(視形式)을 보여주고 있는 것이다. 그런데 비해 우리의 동양화에서는 시점이 이리저리 이동해 나아가는 다시점을 중요한 시형식으로 존중해 온 역사를 지닌다. 이와같이 서로 다른 시형식을 보이게 된 데에는, 자연과 우주를 바라보는 두 문화권의 사상적 시각의 차이가 절대적 원인이 되고 있다. 동양은 그 사유형태의 근원이 불교사상과 노장사상 및 유가사상에서 볼 수 있듯이 신비적 직관에 의거한 통합적이고 종합적인 세계의 전체상을 지향하는 경향을 강하게 보이고, 서양은 주객 분리의 대립적이고 분석적이며 분할적인 사유형태를 강하게 드러내 보이고 있다. 그로 인해서 동양은 자아의 개별적 주관성보다 세계와 하나되므로 있는 전일성(全一性)내지

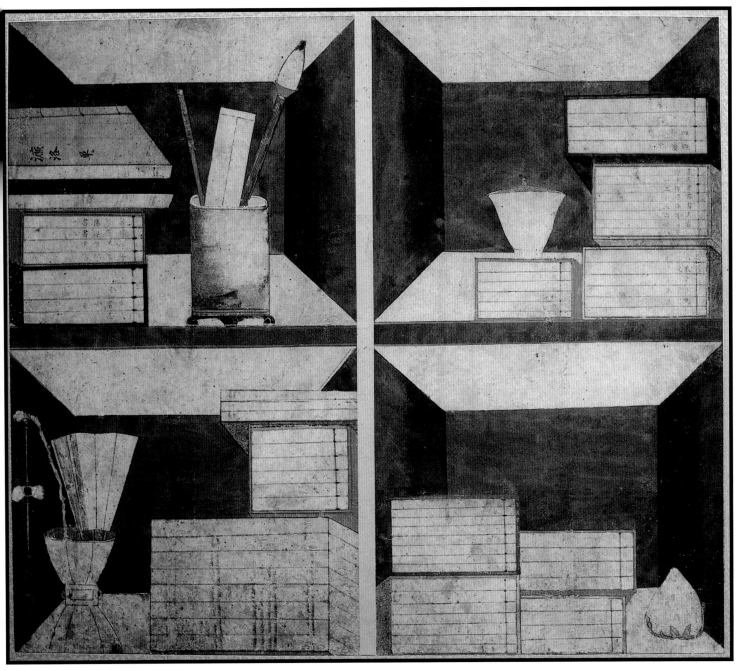

그림 4-50·쌍폭 책거리 그림

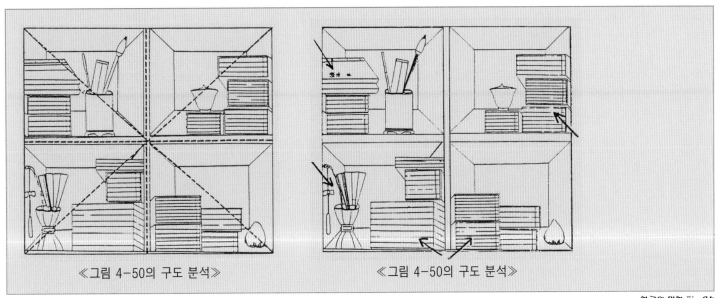

《그림 4-50의 구도 분석》　　　　《그림 4-50의 구도 분석》

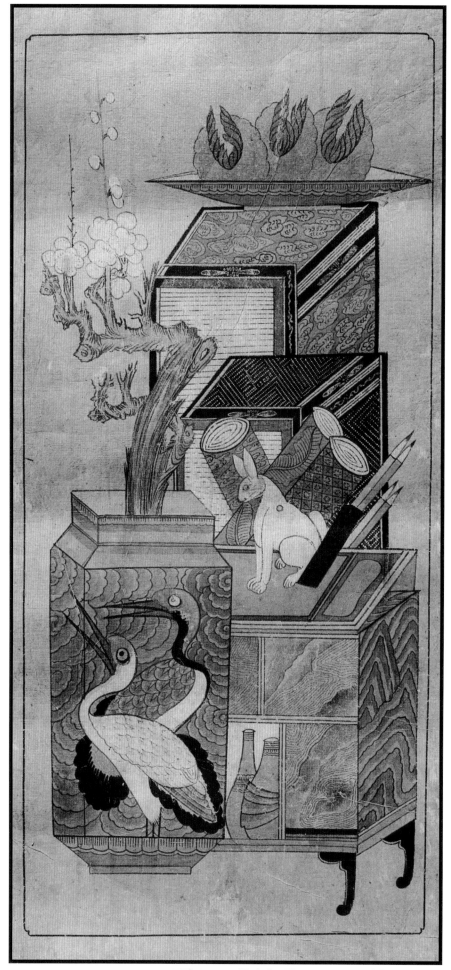

그림 4-51 · 책거리그림 112×45cm 서울 개인 소장

합일성(合一性)이 중요시되고 현상과 실체의 이분을 용납치 않는 전원적(全元的) 일원론(一元論)을 보여주고 있으며, 서양은 세계와 자아를 대립관계 속에 놓여있는 것으로 보고 자아의 주관성을 강조하는 경향을 보인다. 따라서 서양적인 사고에 의하면 '나'는 우주만물과 별개의 것으로서 존립하면서 만물을 타자(他者)로서 바라보는 주관성이지만, 동양의 사유(思惟)속에서 '나'는 우주만물과 하나로서 일체화된 '나'인 것이다.

이러한 사고 태도는 그대로 회화양식에 반영되어 서양에서는 그리는 자의 시점과 자연경관이 어디까지나 대립관계에 놓여짐으로써 '나'라고 하는 한시점의 정지된 주관성이 강조되는 일시점 원리의 회화양식이 이루어졌던 것이며, 동양에서는 '나'와 '자연'과의 합일적 관계 속에 회화에 있어서 그리는 자의 시점이 자연경관 속에 일체가 되어 그 속에서 이리저리 움직여 나아가는 다시점의 유동성을 보이게 되었던 것이다.

그런데 민화에서 볼 수 있는 다시점 현상은 정통회화에서 볼 수 있는 '나'와 '우주'와의 합일적 관계에서 비롯된 시형식의 일부를 반영하는 것이면서, 보다 정확하게는 '나'라고 하는 개별적 주관성이 소실된 데서 비롯된 주체와 대상과의 미분화 상태에서 나온 다시점 현상이라고 보아야 한다. 그렇기 때문에 민화는 정통회화에서 보다도 훨씬 자유분방한 시점의 이동현상을 한 화면 속에서 드러내 보이고 있다. 좌·우, 상·하로 거침없이 시점을 이동해 가면서 사물을 포착해 내고 있는 것이다. 이렇게 한 그림 속에 여러 개의 시점이 동시에 존재함으로써, 그려진 대상물들은 현실적인 물체감 위에 여러 상황의 관념적 공간들이 동시에 펼쳐져 보이는 신선한 복합상(像)을 연출하게 되는 것이다.

이와같은 다시점에 의한 사물 포착법은 몇몇 책거리 그림들에서 마치 현대의 큐비즘(Cubism) 회화와 유사한 분위기의 양식을 보이고 있기도 하다.

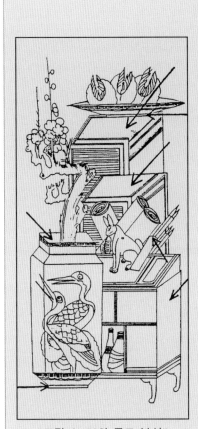

《그림 4-51의 구도 분석》

《그림 4-52의 구도 분석》

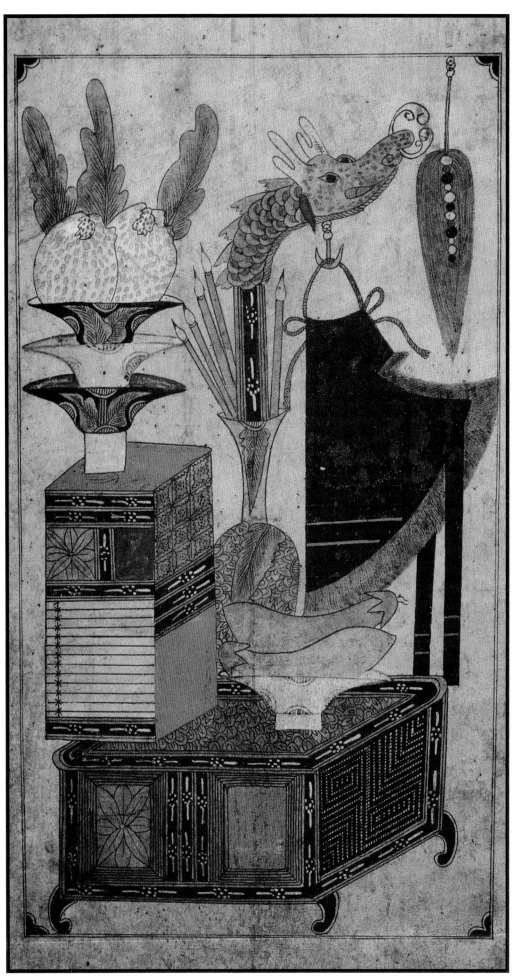

그림 4-52·책거리그림 93×48cm 서울 개인 소장

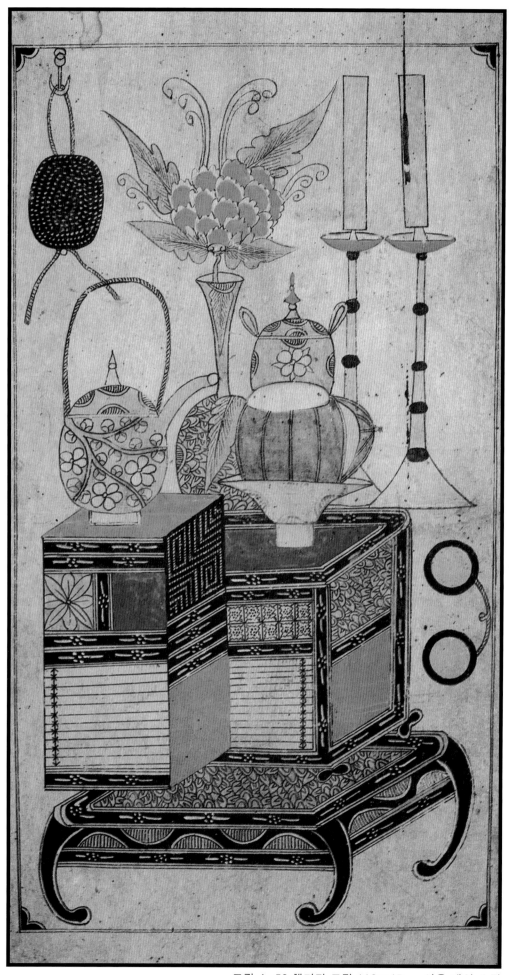

그림 4-53 책거리 그림 112×45cm 서울 개인 소장

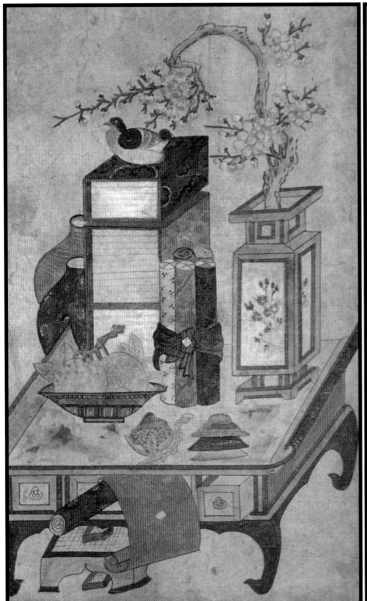
그림 4-54 · 8폭 병풍 책거리 그림 중 1 64×42cm

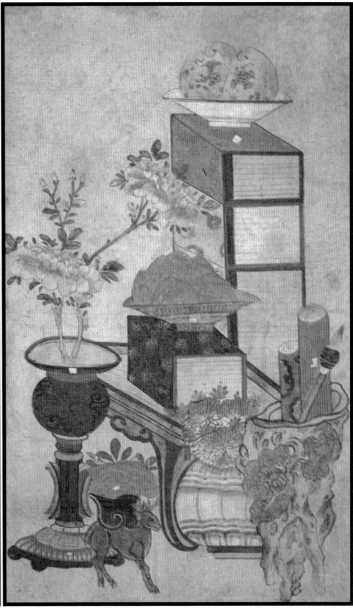
그림 4-55 · 8폭 병풍 책거리 그림 중 2

현대 미술(現代美術)에 오면 서양의 회화도 그들이 전통적으로 고수해 왔던 일시점 화법을 파기해버리고 다시점 화법을 사용하게 되는데, 그 대표적인 예가 바로 큐비즘 회화이다. 민화의 몇몇 그림들이 큐비즘 회화와 유사한 분위기를 보이는 이유도 바로 다시점 화법이라고 하는 공통성 때문이다 그러나 민화의 다시점과 큐비즘 회화의 다시점은 그 사상적 뿌리에서 근본적으로 다른 것이다. 큐비즘 회화가 르네상스 이래 서양화법의 규범처럼 되어 있던 일시점 원리를 거부하고 원근법도 파기해 버리면서 다시점의 새로운 화법을 창안하기는 하였지만, 이

것조차도 사실은 일시점 원리를 낳은 그들 서양인들이 지녀왔던 자아중심의 세계관에서 이루어진 것이다. 큐비즘 회화의 논리적 분석적 태도는 근본적으로 데카르트적 자아의 실체성에 대한 깊은 신뢰를 바탕에 깔고 있다. 입체성을 지닌 사물을 여러 측면에서 바라본 평면적 형상들로 해체시켜 그러한 다수의 시점에 의해 분해된 형상들을 한 화면에 동시다발적으로 등장시키고 있는 큐비즘 회화에는 자아의 대상에 대한 논리적 분석적 이해태도가 깔려있음을 본다. 여기에는 자아와 세계와의, 주체와 객체와의 내립적 상호관계가 상존해 있는 것이다.

이에 비해 민화의 다시점 화법은 주체와 객체, '나'와 자연과의 대립을 의식하는 자아의 주관성에 의거한 논리적 사고의 결과로 나온 것이 아니라, 자연과 '나'를 하나로 느끼고 모든 존재에 영적생명력으로서 일체화된 상호 교감을 느꼈던 민초(民草)의 사고방식으로부터 나온 것이다. 거기에는 '나'라고 하는 개별적 주관성이 소실된 데서 오는 주체와 객체와의 미분화 의식이 깔려있으며, 또한 이로 인해서 미(美)·추(醜)로 나누어서 판단하는 분별지(分別智) 이전의 무분별지의 상태가 존재한나.

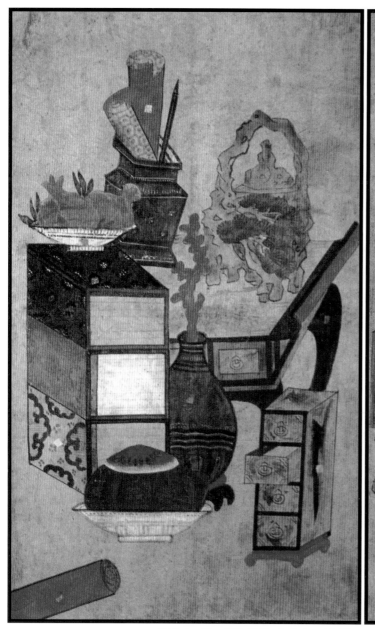

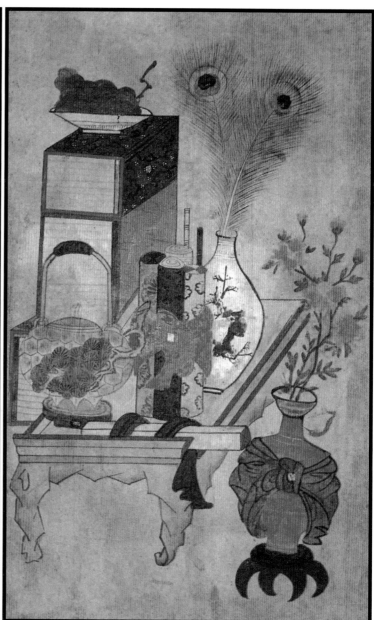

그림 4-56 · 8폭 병풍 책거리 그림 중 3

그림 4-57 · 8폭 병풍 책거리 그림 중 4

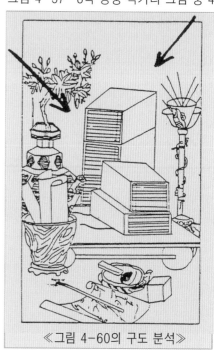

《그림 4-60의 구도 분석》

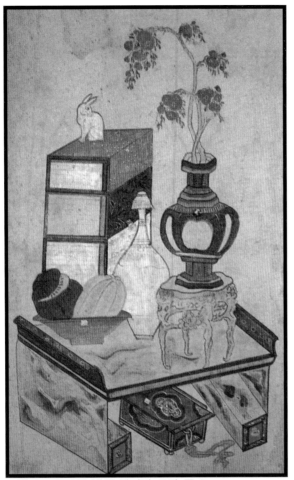

그림 4-58·8폭 병풍 책거리 그림 중 5

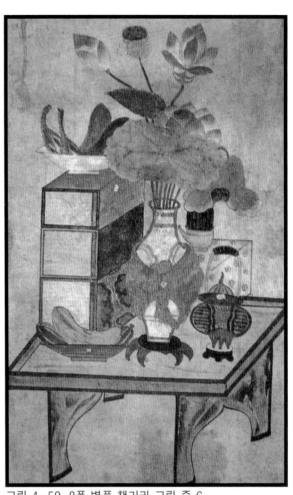

그림 4-59·8폭 병풍 책거리 그림 중 6

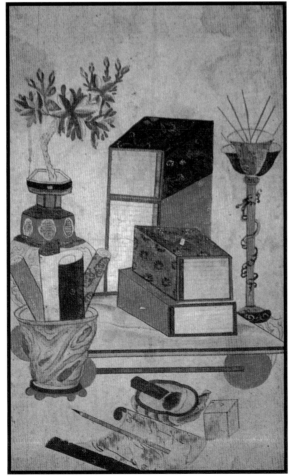

그림 4-60·8폭 병풍 책거리 그림 중 7

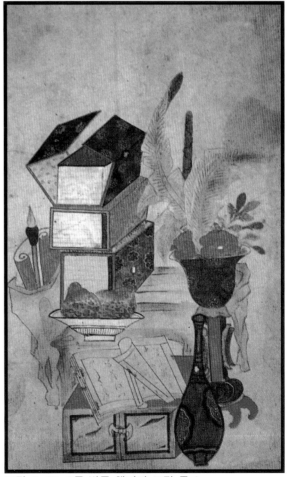

그림 4-61·8폭 병풍 책거리 그림 중 8

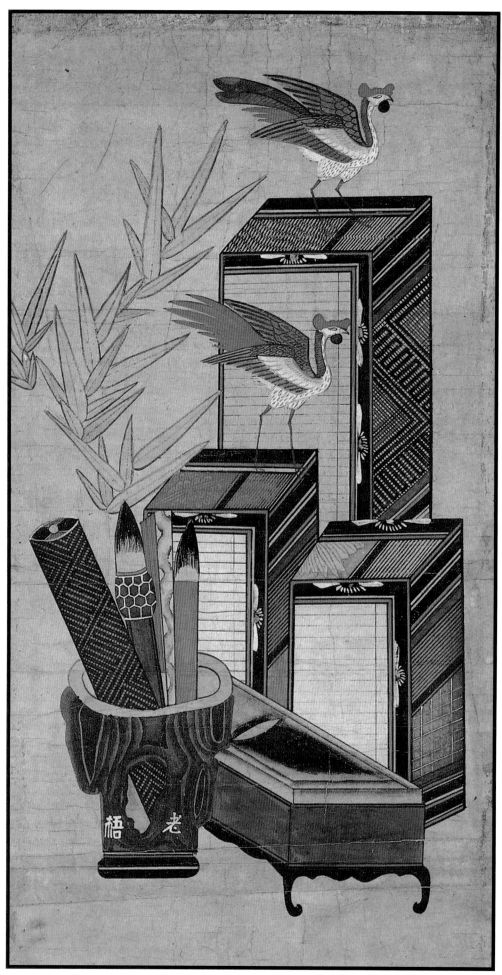

그림 4-62 · 8폭 병풍 책거리 그림의 4폭 중 1 68×35cm

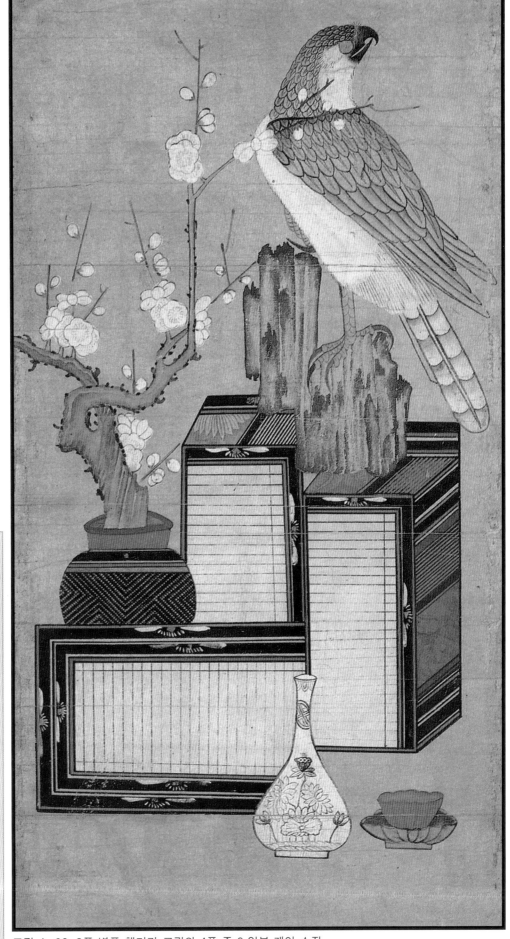

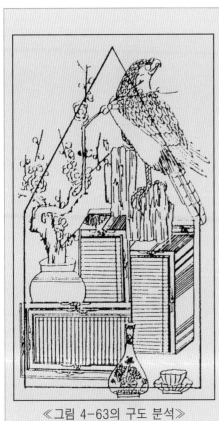

≪그림 4-63의 구도 분석≫

그림 4-63·8폭 병풍 책거리 그림의 4폭 중 2 일본 개인 소장

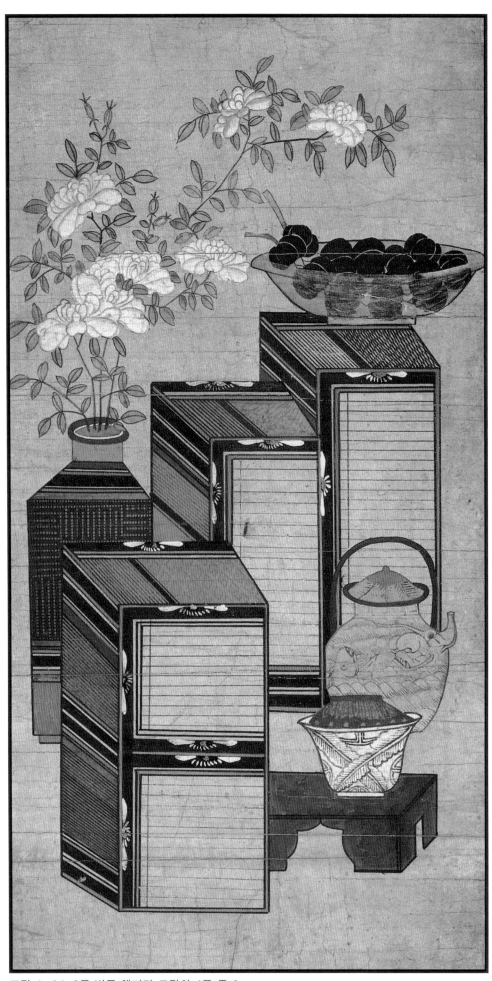

그림 4-64·8폭 병풍 책거리 그림의 4폭 중 3

그림 4-65 · 8폭 병풍 책거리 그림의 4폭 중 4

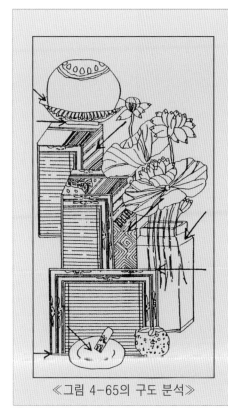

≪그림 4-65의 구도 분석≫

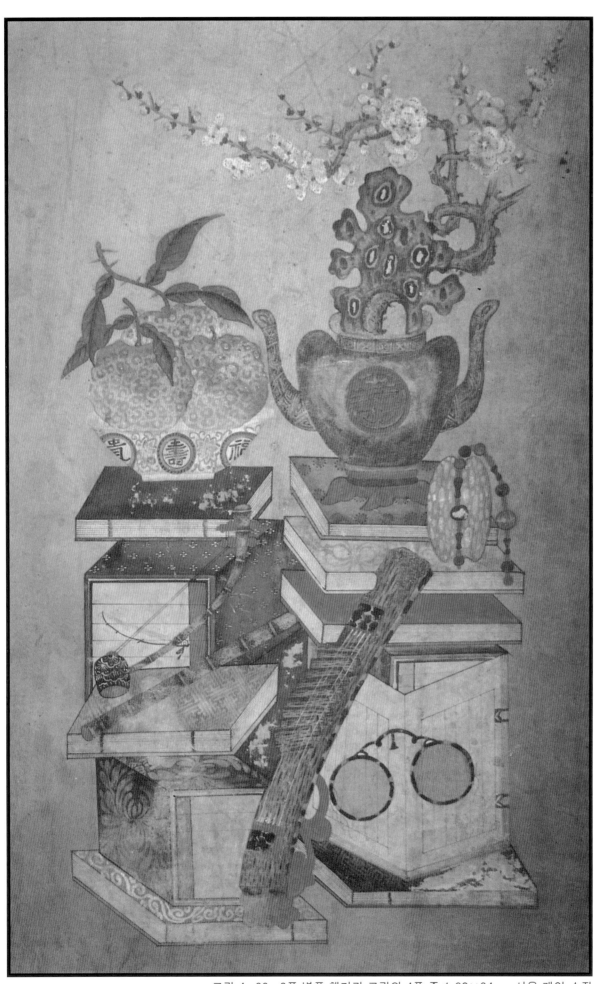

그림 4-66 · 8폭 병풍 책거리 그림의 4폭 중 1 62×34cm 서울 개인 소장

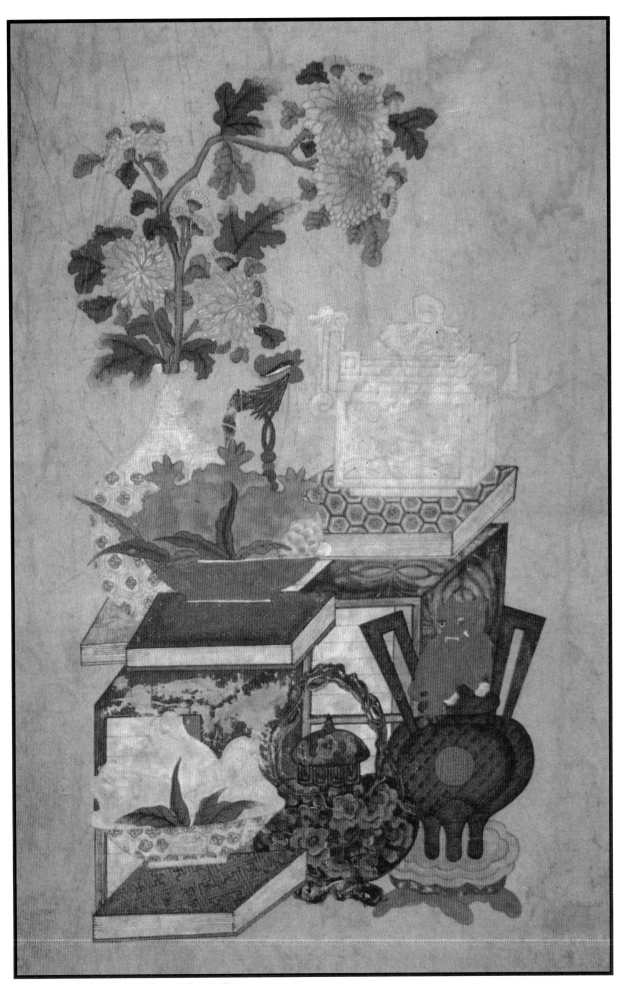

그림 4-67·8폭 병풍 책거리 그림의 4폭 중 2

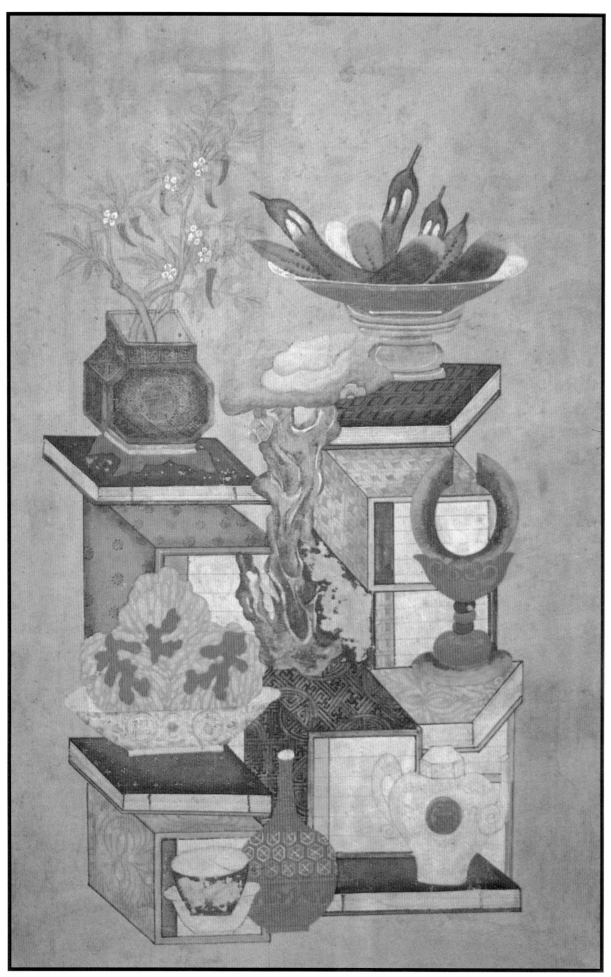

그림 4-68 · 8폭 병풍 책거리 그림의 4폭 중 3

48 이야기 · 책거리 · 풀벌레 그림

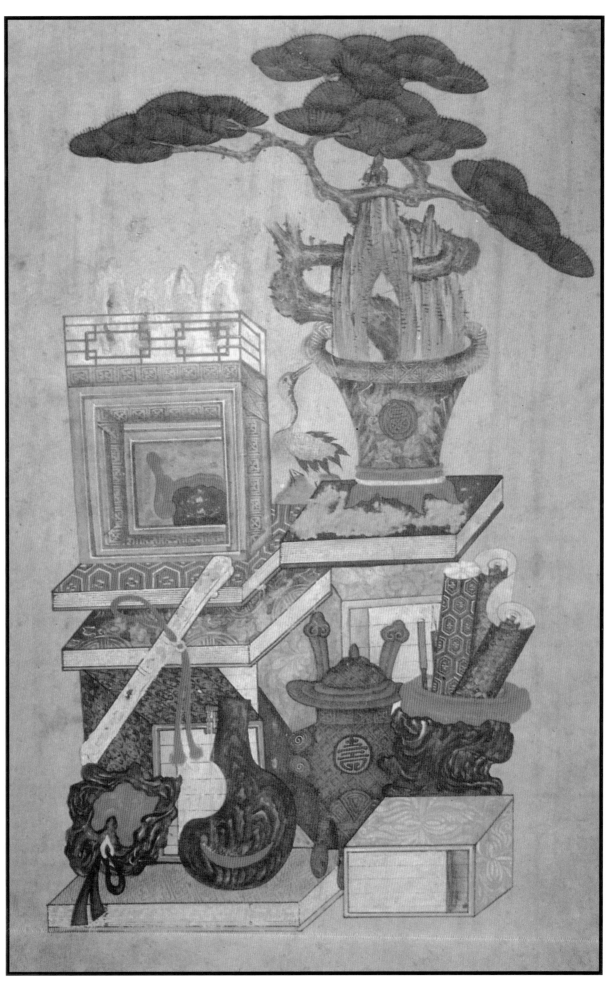

그림 4-69·8폭 병풍 책거리 그림의 4폭 중 4

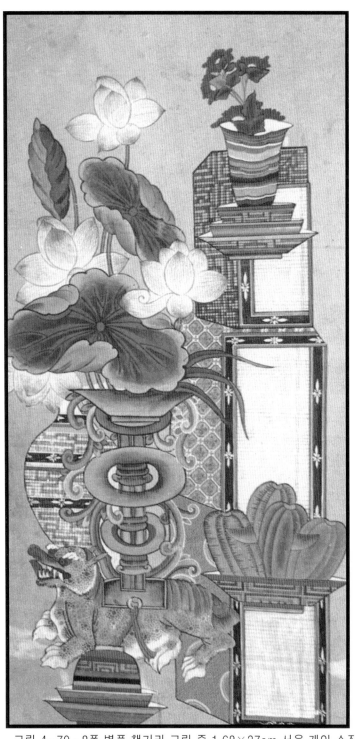

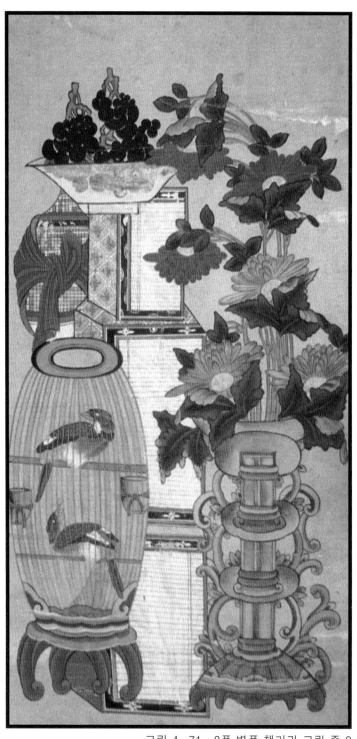

그림 4-70 · 8폭 병풍 책거리 그림 중 1 68×37cm 서울 개인 소장

그림 4-71 · 8폭 병풍 책거리 그림 중 2

·책거리 그림의 현대적 조형성

책거리 그림은 그 구성적인 측면에서 기하학적 추상미의 요소를 듬뿍 지니고 있다. 특히 수많은 책들만으로 이루어진 책거리 그림은 그것 자체가 그대로 현대회화로 평가되어도 무리가 없을 정도로 뛰어난 현대적 표현성을 지니고 있는 것이다. 책거리 그림에서 일반적으로 발견되는 수직과 수평선의 다양한 짜임으로 이루어진 기본적인 구조의 틀은 그 틀을 메우고 있는 원색조의 강렬한 색채와 어울려 마치 신조형주의 회화에서와 같은 분위기를 발산하고 있기도 하다.

또한 책거리 그림은 거기에 그려진 물상들 하나하나가 현실적인 연관성을 떠나 새로운 공간질서를 부여받고 그려짐으로써 독특한 형태성과 장소성을 지니게 된다.

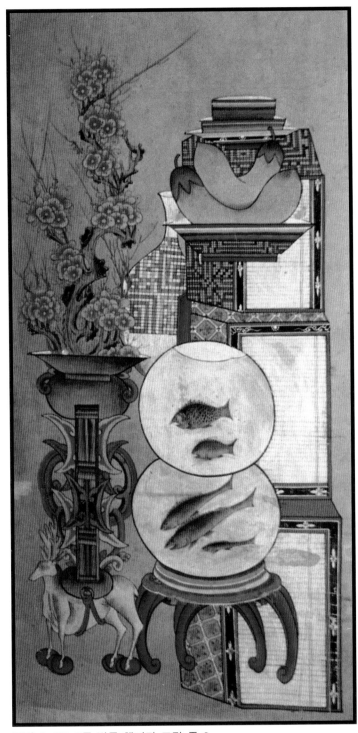

그림 4-72·8폭 병풍 책거리 그림 중 3

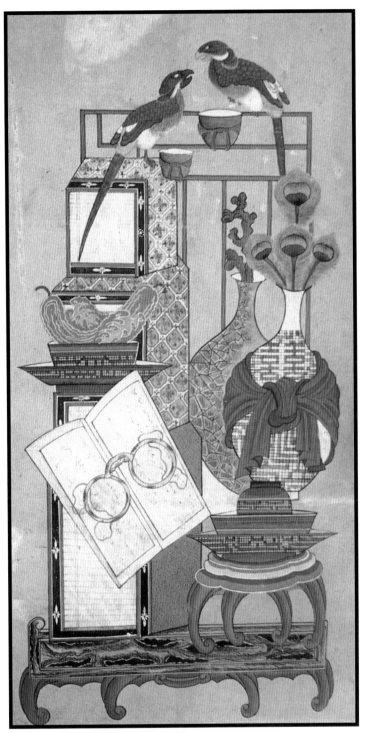

그림 4-73·8폭 병풍 책거리 그림 중 4

난데없이 책이나 안경 악기 등이 공중에 떠 있다든가, 하나의 꽃병이나 물상들이 어떤 부분은 입체인데 다른 부분은 평면으로 그려져 있는 것 등, 현실적인 형태성을 왜곡 변형함으로써 타성적인 시각의 관습에 충격과 지극요 주어 신선한 시각상을 보여주고 있는 것이다. 마치 형이상학파 회화에서의 불가사의한 정조와 입체파 회화에서의 형태 구성의 신선함이 결합된 듯한 새로운 회화 표현상의 감흥을 느끼게 하고 있다. 거기에다가 우리 겨레 고유의 정서가 넘쳐 흐르고 있으니, 책거리 그림에서 우리는 전통과 현대의 깊은 결합상 내지, 전통의 현대적 표현에 대한 창조적 발상의 한 부분을 시사 받을 수도 있는 것이다.

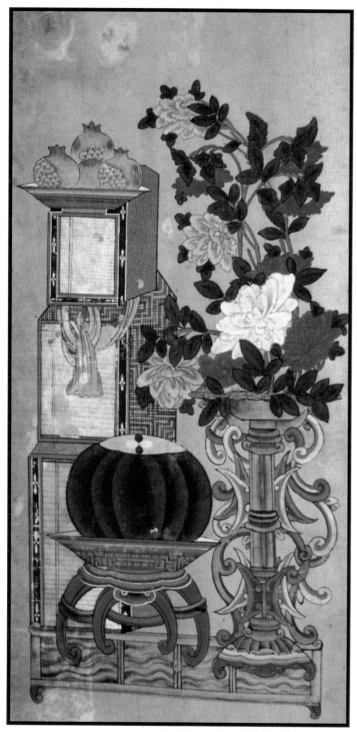

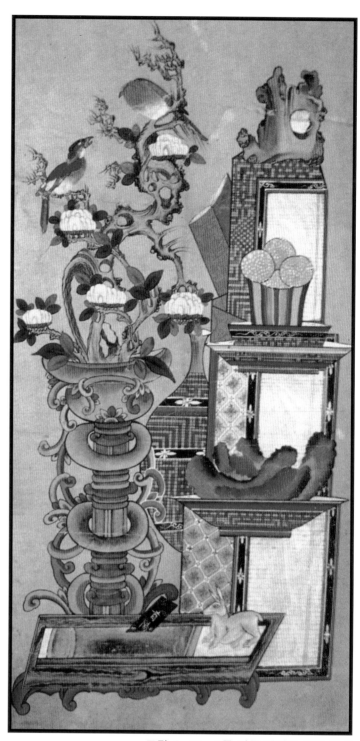

그림 4-74 · 8폭 병풍 책거리 그림 중 5

그림 4-75 · 8폭 병풍 책거리 그림 중 6

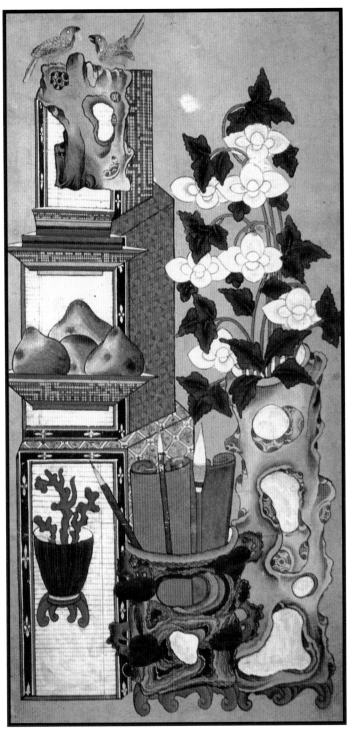

그림 4-76·8폭 병풍 책거리 그림 중 7

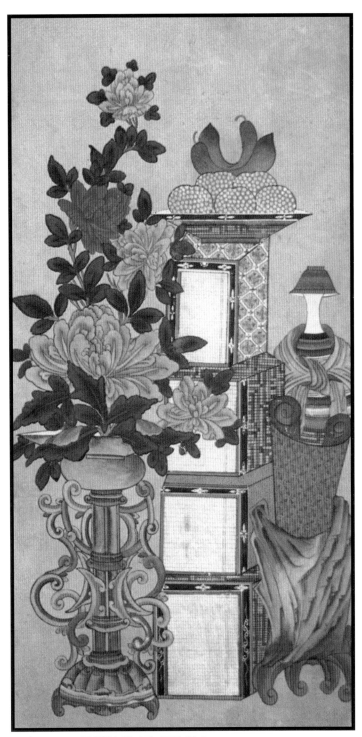

그림 4-77·8폭 병풍 책거리 그림 중 8

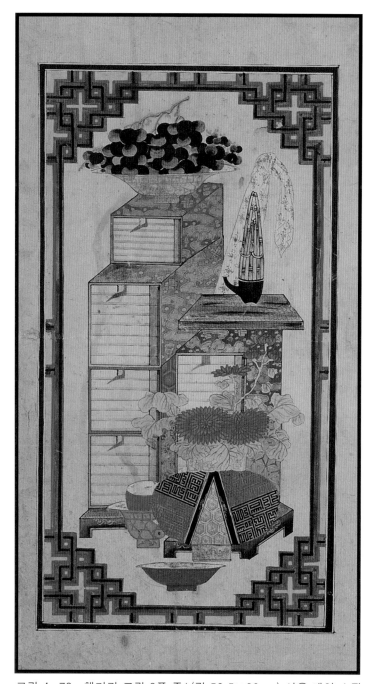

그림 4-78 · 책거리 그림 8폭 중1(각 56.5×30cm) 서울 개인 소장

그림 4-79 · 책거리 그림 8폭 중 2

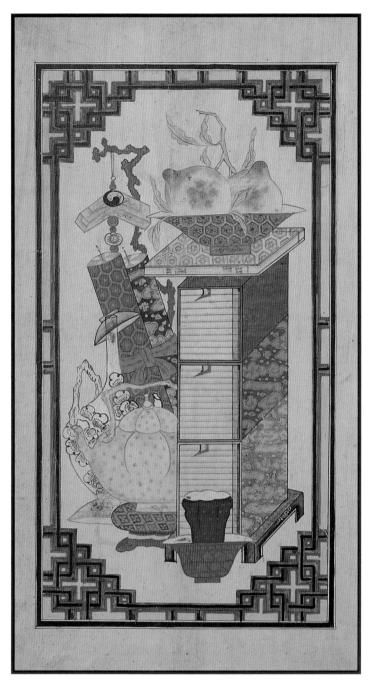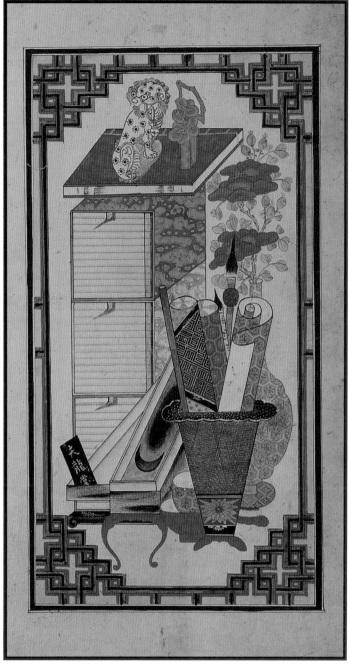

그림 4-80·책거리 그림 8폭 중 3 (각 56.5×30cm) 서울 개인 소장 그림 4-81·책거리 그림 8폭 중 4

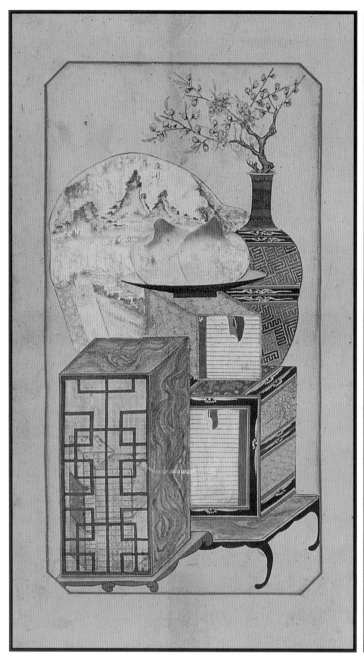

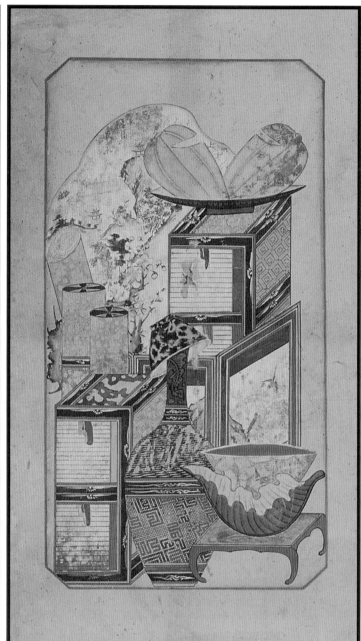

그림 4-82 · 책거리 그림 8폭 중1 (각 70×42cm) 서울 개인 소장

그림 4-83 · 책거리 그림 8폭 중 2

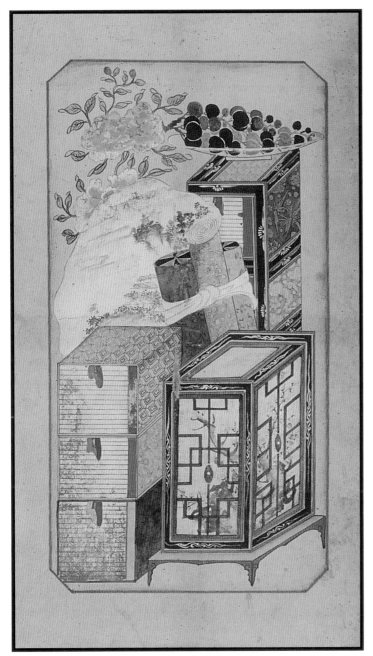

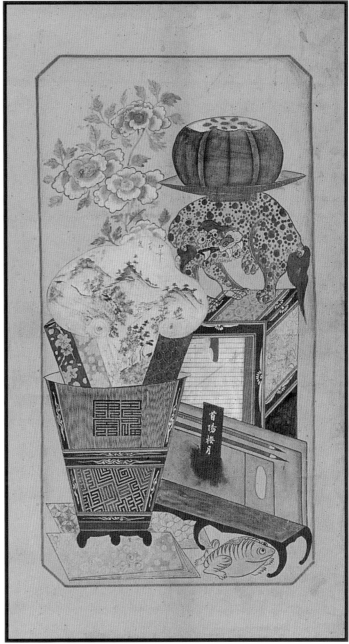

그림 4−84·책거리 그림 8폭 중 3

그림 4−85·책거리 그림 8폭 중 4

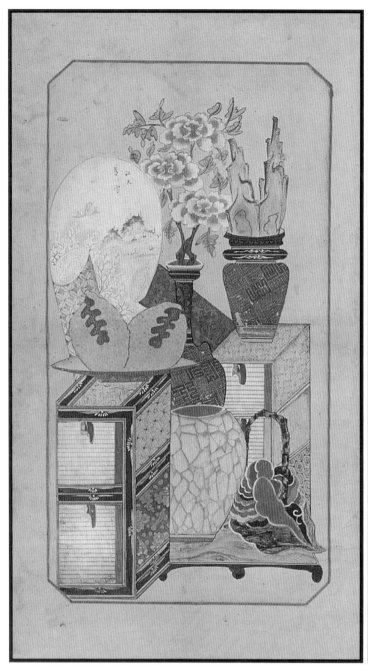

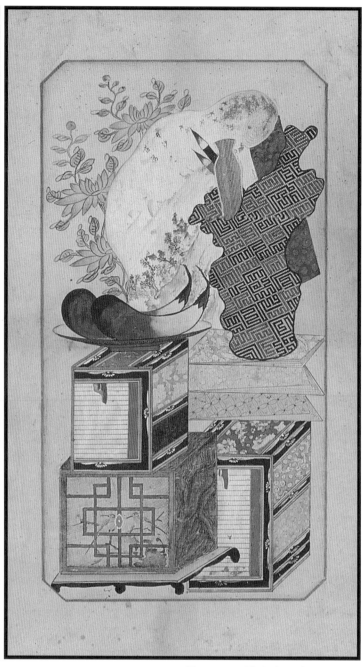

그림 4-86 · 책거리 그림 8폭 중 5 그림 4-87 · 책거리 그림 8폭 중 6

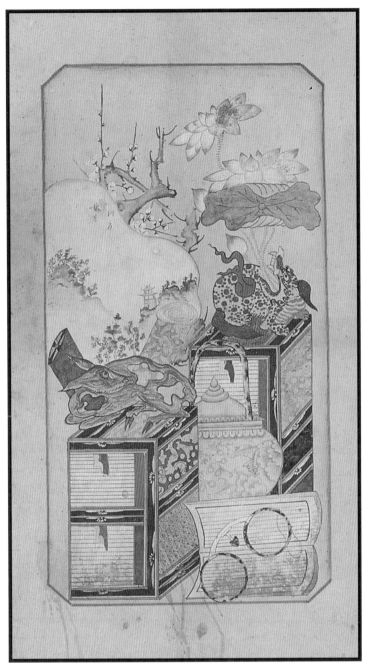

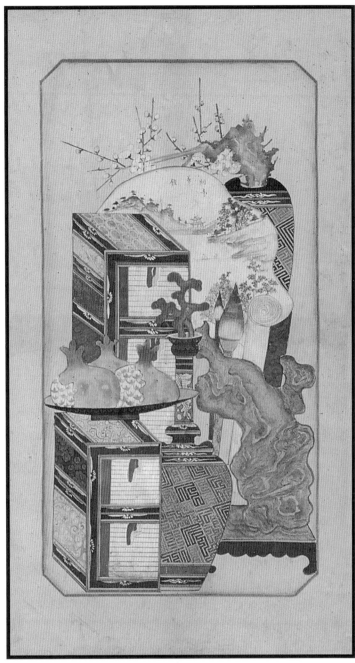

그림 4-88·책거리 그림 8폭 중 7

그림 4-89·책거리 그림 8폭 중 8

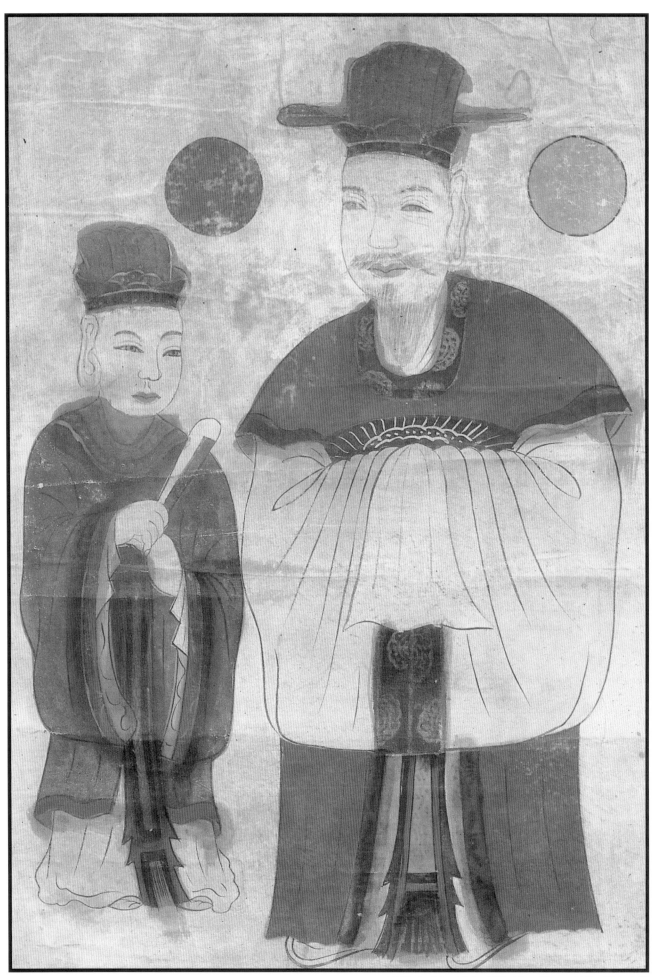

그림 4-90 · 무속 그림 60×42cm 서울 개인 소장

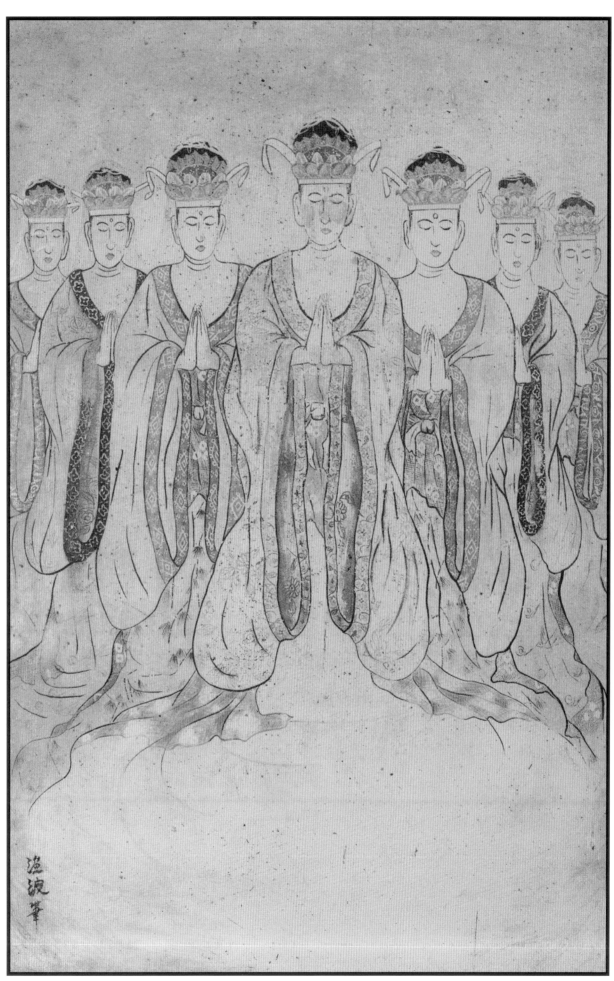

그림 4-91·무속 그림 92×54cm 서울 개인 소장

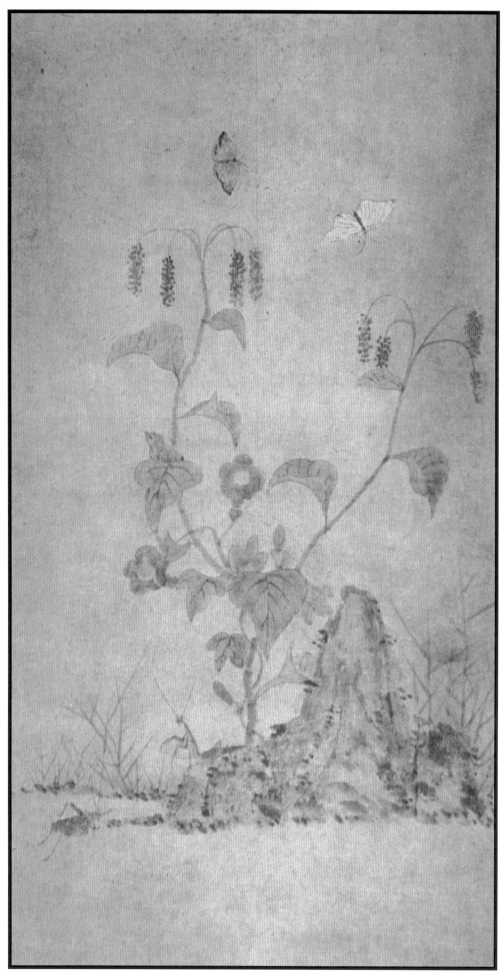

그림 4-92 · 8폭 병풍 풀벌레 그림 중 1 68×33cm 서울 개인 소장

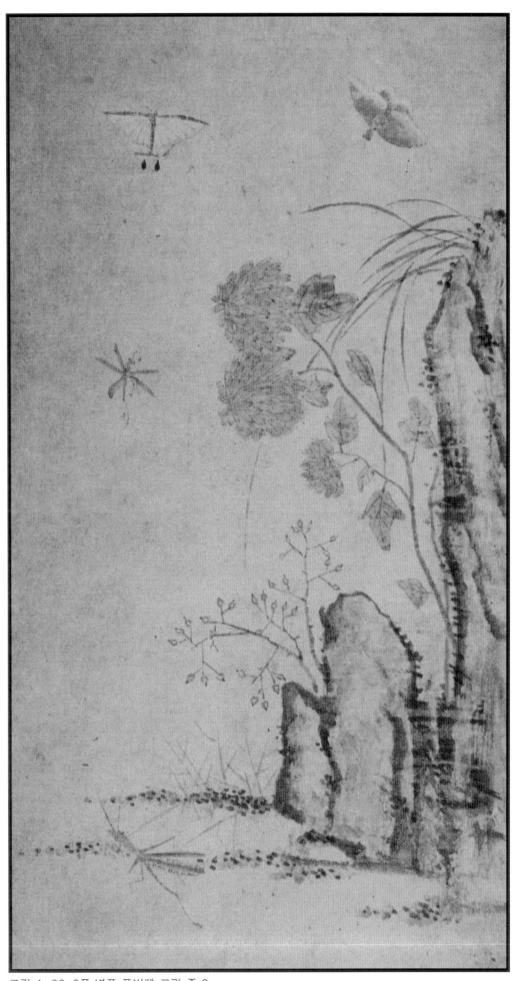

그림 4-93·8폭 병풍 풀벌레 그림 중 2

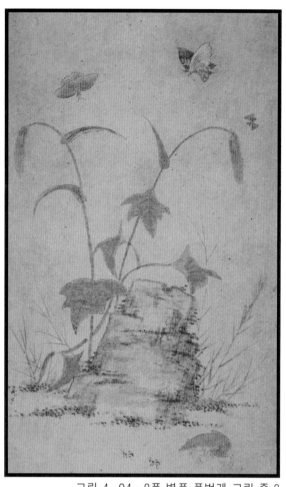

그림 4-94 · 8폭 병풍 풀벌레 그림 중 3

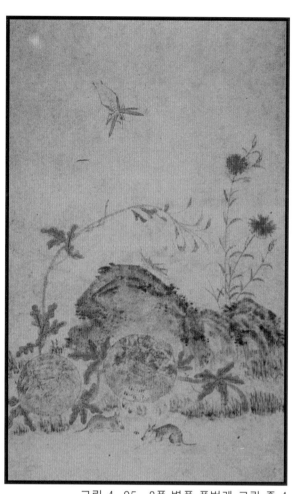

그림 4-95 · 8폭 병풍 풀벌레 그림 중 4

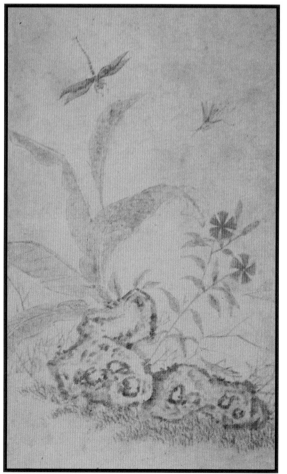

그림 4-96 · 8폭 병풍 풀벌레 그림 중 5

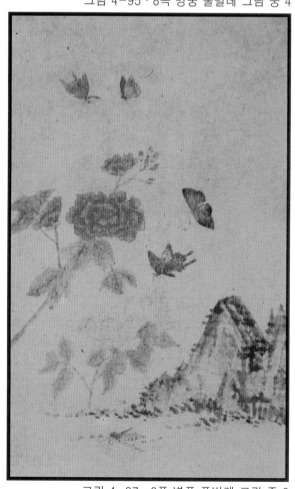

그림 4-97 · 8폭 병풍 풀벌레 그림 중 6

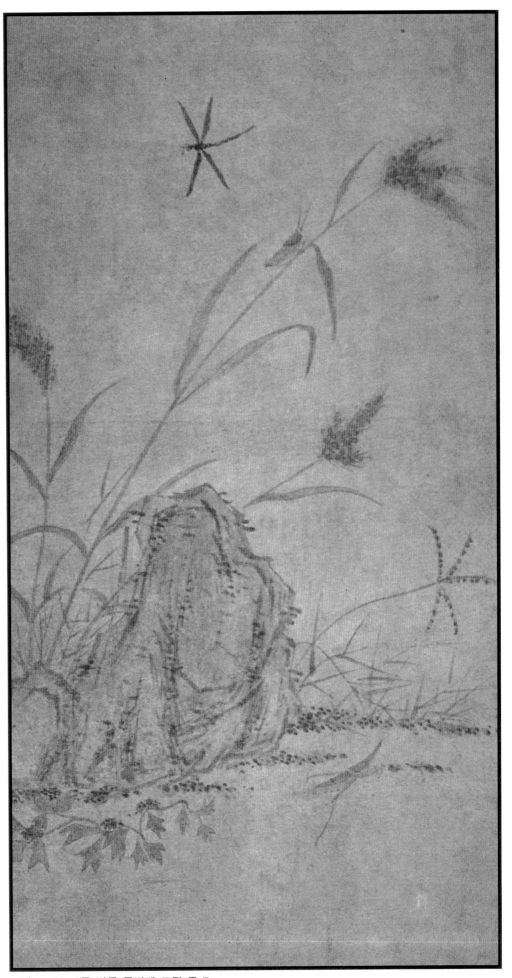

그림 4-98·8폭 병풍 풀벌레 그림 중 7

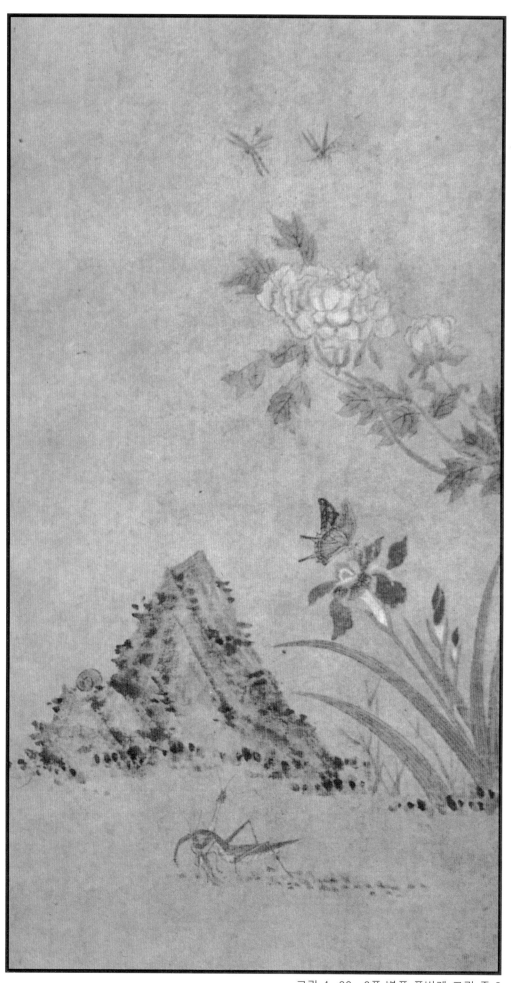

그림 4-99 · 8폭 병풍 풀벌레 그림 중 8